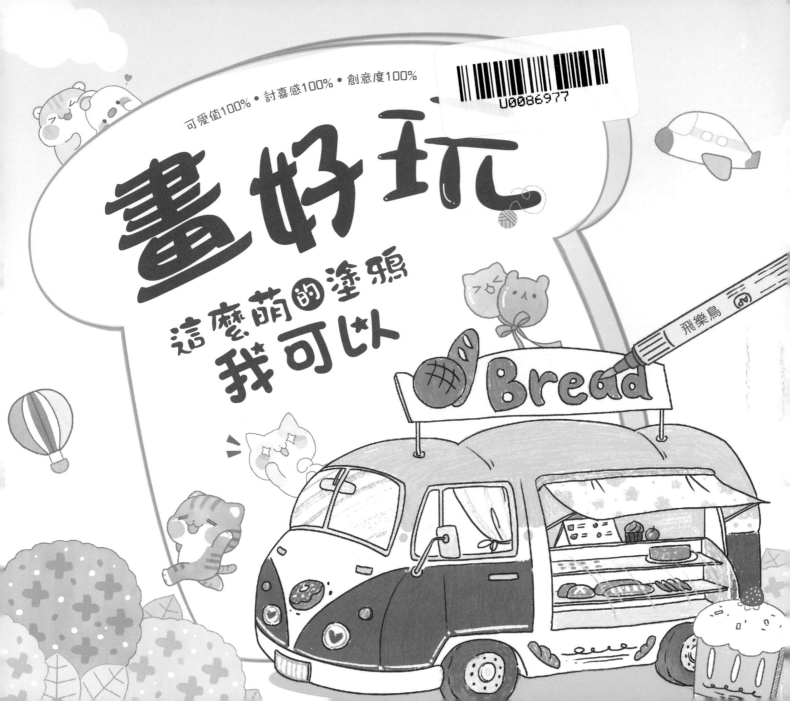

畫好玩！這麼萌的塗鴉我可以

作　　　者：飛樂鳥
企劃編輯：王建賀
文字編輯：詹祐甯
設計裝幀：張寶莉
發 行 人：廖文良

發 行 所：碁峰資訊股份有限公司
地　　　址：台北市南港區三重路 66 號 7 樓之 6
電　　　話：(02)2788-2408
傳　　　真：(02)8192-4433
網　　　站：www.gotop.com.tw
書　　　號：ACU082400
版　　　次：2020 年 12 月初版
建議售價：NT$280

讀者服務

● 感謝您購買碁峰圖書，如果您對本書的內容或表達上有不清楚的地方或其他建議，請至碁峰網站：「聯絡我們」\「圖書問題」留下您所購買之書籍及問題。(請註明購買書籍之書號及書名，以及問題頁數，以便儘快為您處理)
http://www.gotop.com.tw

● 售後服務僅限書籍本身內容，若是軟、硬體問題，請您直接與軟體廠商聯絡。

● 若於購買書籍後發現有破損、缺頁、裝訂錯誤之問題，請直接將書寄回更換，並註明您的姓名、連絡電話及地址，將有專人與您連絡補寄商品。

國家圖書館出版品預行編目資料

畫好玩！這麼萌的塗鴉我可以 / 飛樂鳥原著. --
　　初版. -- 臺北市：碁峰資訊, 2020.12
　　　面；　　公分
　　ISBN 978-986-502-680-6(平裝)
　　1.插畫　2.繪畫技法
947.45　　　　　　　　　　　　　　109018358

擁有這本書的你叫什麼名字

--

用瀟灑的筆法寫下你的藝術簽名

--

用你的左手拿筆寫下你的 "破蛋" 日

--

拿出彩虹七色的筆輪流寫下你最喜歡的東西

--

用圓潤的字體寫下你為什麼翻開這本書

--

你的生活是什麼顏色

--

最後用你最愛的一支畫筆寫下你最大的心願

--

自畫像

請在這個花環內
畫出你自己的肖像吧！

前 言

★ 這是一本有趣的簡筆畫塗鴉書，52個繪畫主題，包含了生活、自然、人文等常見的主題內容，最大程度滿足你的繪畫學習需求。內容輕鬆有趣，用最簡單的圖示化講解，讓你快速掌握繪畫技巧。

★ 這也是一本想畫就畫的自由之書。52個主題搭配52個超有趣的互動練習，根據精簡的文字指示和畫面場景設定，大膽地在書頁上動手繪製，讓想像在紙上自由地暢遊，最後完成一本專屬於你的創意之書。

★ 這還是一本能長時間陪伴你一同成長的習慣之書。52個主題互動以一年52週為時間軸，一週一個小打卡，幫助你一步一步慢慢學習，享受繪畫給生活帶來的美好改變。隨時間推移，慢慢累積一次次小小的成就感，就可以讓心靈得到滿足。

★ 它可以放在你的床頭、書桌上抑或是讓你覺得舒服的獨處角落。利用生活中的閒暇，聽著最愛的音樂，享受著陽光，拿起最順手的畫筆享受繪畫的自在。每一個互動不用一次畫好，沒有靈感時就大膽暫停，等靈感突現時再提筆也是很有趣的過程哦！

★ 你還等什麼呢？快翻開書頁，開啟你的想畫就畫之旅吧！

飛樂鳥

目錄

Chapter 1

工具與色彩大碰撞

Chapter 2

在自然中尋找靈感

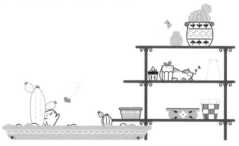

Chapter **3**

沉迷於方寸之間的小小世界

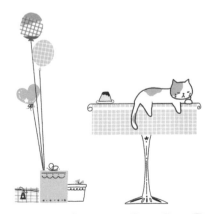

Chapter **4**

生活是時間旅行的散文詩

Chapter 5

做自己生活的主角

Chapter 6

收藏手邊的靈感碎片

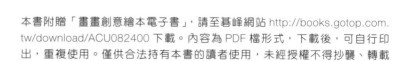

本書附贈「畫畫創意繪本電子書」，請至碁峰網站 http://books.gotop.com.tw/download/ACU082400 下載。內容為 PDF 檔形式，下載後，可自行印出，重複使用。僅供合法持有本書的讀者使用，未經授權不得抄襲、轉載或任意散佈。

1	2	3	4	5	6	7
8	9	10	11	12	13	14
15	16	17	18	19	20	21
22	23	24	25	26	27	28
29	30	31	32	33	34	35
36	37	38	39	40	41	42
43	44	45	46	47	48	49
50	51	52				

每完成一週互動，就在對應的格子打卡畫一幅小畫吧！
讓每一週都充滿驚喜！

玩轉本書的方法大揭秘

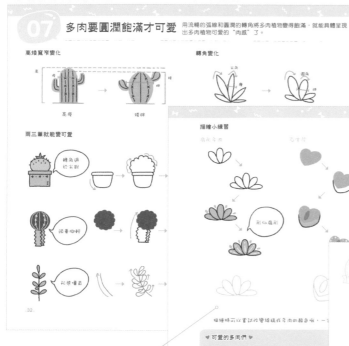

詳細有趣的技法講解

52週搭配52種主題，每個主題的繪製方法和玩法都有詳細的講解！學習起來更加輕鬆愉快！

繪製過程指導

詳細的繪製過程展示，一對一教學，學習事半功倍。

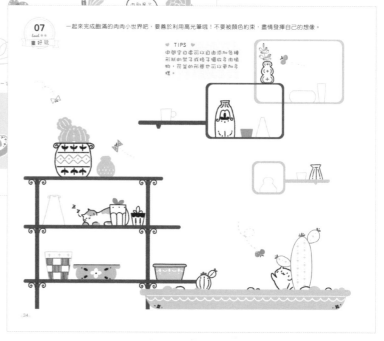

描繪練習區

可用畫筆在描繪區域跟隨教程進行動手練習！

多樣的參考素材

每個主題下還提供了和主題相關的多種圖案素材，提供更多臨摹學習的案例！

互動打卡玩法

每週一個趣味互動打卡！將學到的知識加上想像力，輕鬆玩轉繪畫。

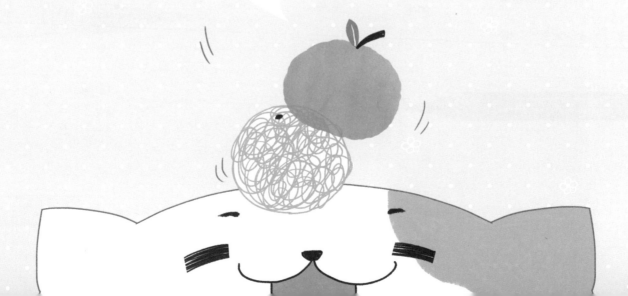

Chapter 1
工具與色彩大碰撞

線條與色彩是玩轉繪畫的基礎知識，了解線條與色彩的使用方式，就能隨心所欲地表現想要的畫面啦！

工具筆觸找不同

在工具較多的情況下，可以透過了解和對比不同的筆觸質感，從而選用最合適的畫筆進行繪製。

鉛筆

鉛筆能輕鬆畫出深淺漸變的灰色調，筆觸有顆粒感。

色鉛筆

在鉛筆的基礎上多了豐富的顏色，有與鉛筆相同的顆粒感。

軟頭筆

軟頭筆能輕鬆畫出粗細變化，且顏色飽滿、質感平滑。

自來水筆

自然的筆觸效果、顏色漸變效果，畫面效果清新乾淨、平整。

代針筆

顏色深淺統一，不會出現深淺不一的情況，且不會產生粗細變化。

蠟筆

蠟筆顆粒感較重，會產生自然的留白，形似油畫的筆觸效果，且有覆蓋性。

用不同的工具塗滿每一個格子，仔細觀察不同工具的筆觸，還可以將工具名字寫在對應的筆觸下面，幫助熟練記憶。

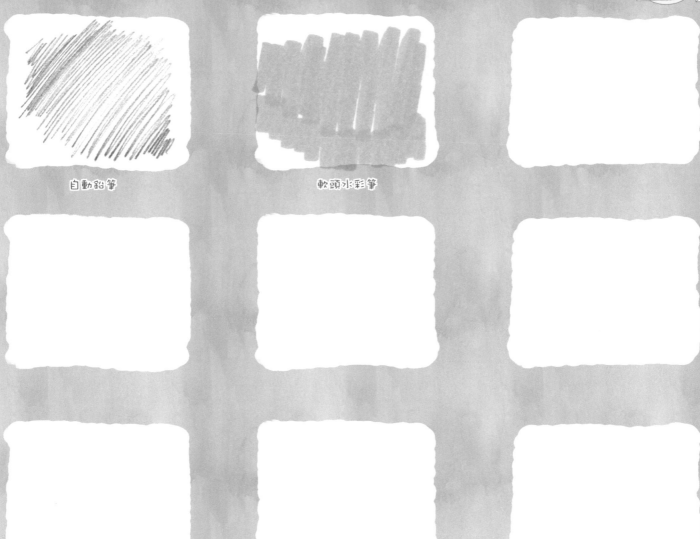

自動鉛筆

軟頭水彩筆

線條的變身魔法

線條是可愛簡筆畫的重要基礎，只要掌握了線條變化的小秘訣，就能輕鬆畫出可愛小畫啦！

直線是重要的基礎

直接手繪

> 有一點自然的抖動。

藉助工具

> 筆直無抖動。

常見的直線用法

花紋表現

改變線條的疏密、粗細和角度，可表現更多不同的花紋。

質感表現

> 短直線

多以短直線為主，可表現針織、草編等多種質感，豐富畫面細節。

面積表現

> 用鉛筆畫圖形草稿。

線條排列成面，表現具象圖案的花紋或刺繡效果。

或者透過組成面來表現色塊範圍，例如液體、陰影和物體固有色形態等。

用直線或弧線，給下面圖案的內部增添花紋吧！還可以沿著灰色的線條勾勒出圖形輪廓，練習提高線條繪製的流暢度。

♥ TIPS ♥
繪製時，不一定要全部填滿，利用線條組合排列，部分留白也是不錯的選擇！
同一件衣服有不同花紋更有樂趣。

圓圈線的常見用法

大小相同的圓圈線

圓圈線對話框有一種柔軟的對話氛圍。

還能表現可愛誇張的爆炸頭髮型。

大小不同且無固定路徑的圓圈線

繪製時，手腕放鬆一些，行筆會更加順暢輕鬆。

 + =

纏繞的電話線也能用這個方法表現。

 + =

添加一些短線就能表現出凌亂的爆炸羊毛。

螺旋圓圈線

+ =

把螺旋圓圈線壓扁，就成了有透視角度的蚊香。

+ =

還可以作為角色的背景，讓暈頭轉向的氣氛更加突出。

用不同形式的線條填充這些圖形吧！可以嘗試不同線條的組合效果，讓自己熟練繪製這些不同形態的線條，對後面的學習有很大的幫助哦！

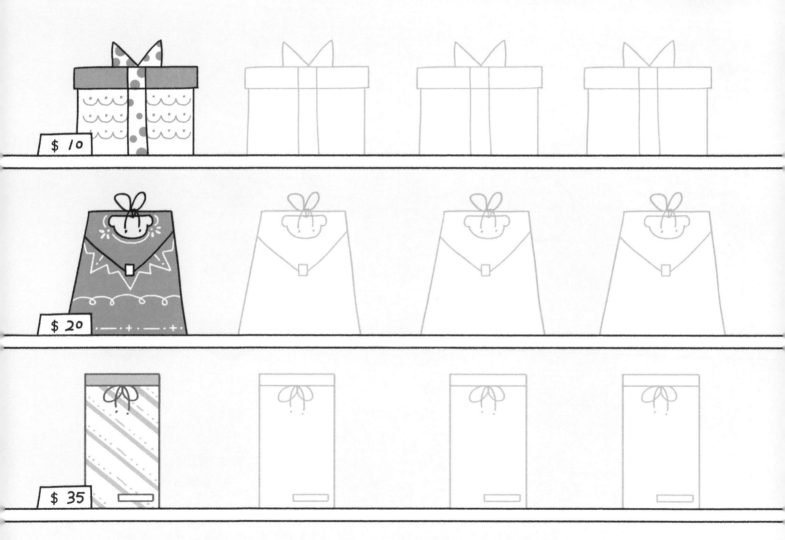

03 幾何大變形

任何物體都可以被看作由幾何圖形組合而成,幾何圖形就是造型的重要基礎。掌握它的變化就能輕鬆學會簡筆畫繪製啦!

畫圓的方法

一筆畫圓的時候,如果速度較慢,手容易顫抖,線條會不流暢。

一筆畫圓一定要快速一氣呵成。剛開始畫不好沒關係,只要多加練習就能熟練掌握了。

圓形的用法

圓的趣味變形

軌道傾斜繪製,星球會更加可愛哦。

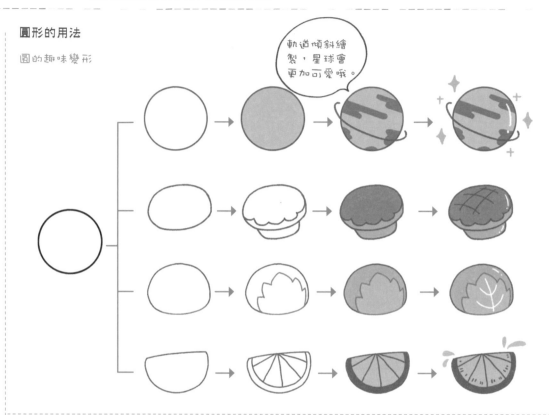

圓形底紋裝飾

可以用不同類型的圓為主體進行裝飾,如上圖中的實心圓、虛線輪廓圓和直線排列圓,調整大小和顏色,在主體後面進行組合,就能快速畫出簡單、好看又有設計感的底紋了。

四邊形的用法

四邊形的趣味變形

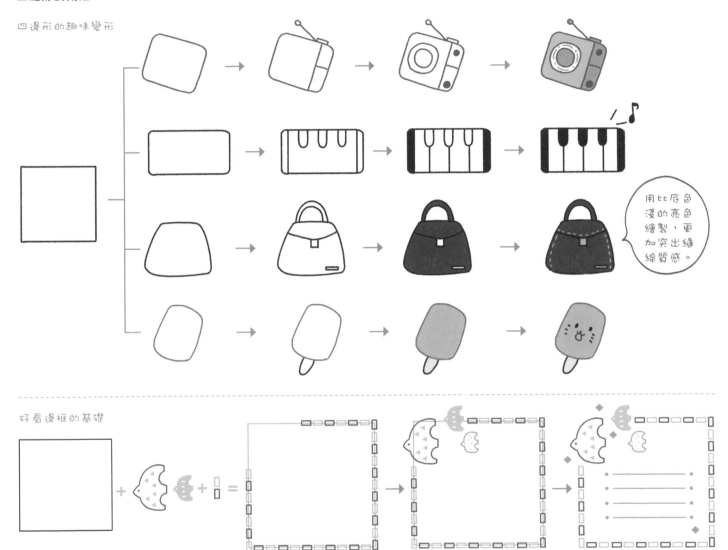

用比底色淺的亮色繪製，更加突出縫線質感。

好看邊框的基礎

以四邊形為基礎，用鉛筆繪製出淺淺的草稿線，然後沿草稿添加元素作為邊框。左上角留出缺口，添加簡單可愛的圖案能讓邊框活潑起來，最後再加入橫線和菱形裝飾，一個可愛好看的邊框就完成了。

結合直線或圓圈線，利用圓形、四邊形等幾何圖形的變形，在下面幾何形狀的基礎上設計好看的變形圖案或有趣的邊框吧！也可以參照上方範例添加可愛動物或有趣的文字哦！

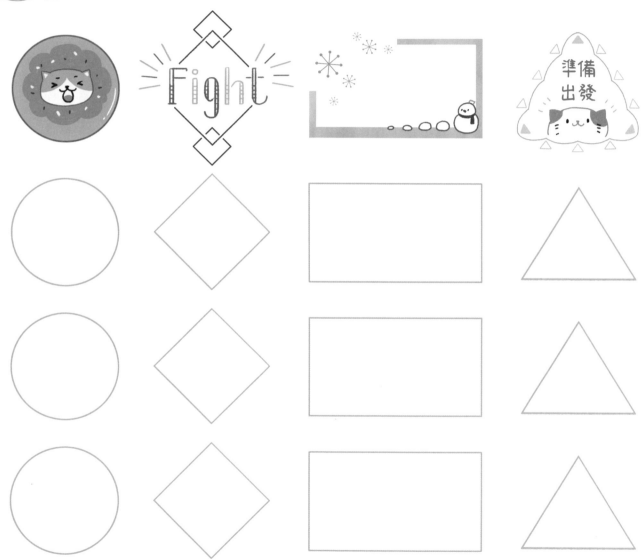

顏色是塑造氛圍的重要表達方式，不同的顏色或組合都能產生不同的畫面效果，所以需要多加練習。

顏色的基礎

三原色是重要基礎

紅、黃、藍是基礎的三原色，所有的顏色都可以透過這三種顏色調和得到。

暖色調

暖色會給人溫暖的感覺，一般比較常用紅、黃兩種顏色，同時可穿插黃綠色。

冷色調

冷色與暖色相反，會給人比較涼爽或寒冷的視覺感受，一般多採用藍紫色系。

對比色

什麼是對比色

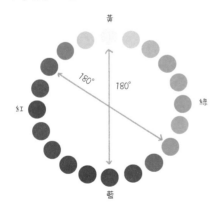

對比色就是在色環上間隔180°的顏色，它們是差別最大的顏色，會有較強的視覺衝擊力。

淺色搭配

兩色雖然差距較大，但透過對色調深淺的處理，能讓視覺衝擊減緩，視覺效果更加舒適。

比例搭配

若是兩色飽和度都很高，則需要減少其中一個顏色的占比，效果就比較協調了。

鄰近色

什麼是鄰近色

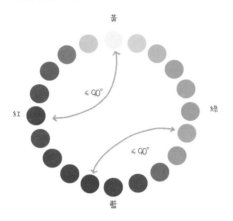

黃

≤ 90°

紅

綠

≤ 90°

藍

鄰近色是在色環上相隔90°以內的顏色，它們的色相相似，搭配起來比較和諧。

差異大的鄰近色

TRAVEL

色環中相鄰但色相有差距的顏色組合，畫面會有豐富的變化。

差異小的鄰近色

TRAVEL

色環上相鄰且色相都很相似的顏色，組合起來非常輕鬆，是最容易上色的配色。

明度和飽和度

明度

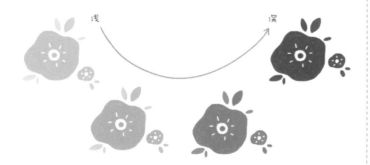

淺　　　　　深

明度是指顏色的深淺和明暗變化，在不想使用太多的顏色時，可以用同色的明度變化進行組合。

飽和度

偏灰　　　　　鮮艷

飽和度則是指顏色的鮮艷程度。越艷麗的顏色越吸引眼球，而飽和度較低的顏色多偏灰調。

請根據文字提示，選擇自己喜歡的顏色填進下面的色環中。顏色之間的位置可參照技法講解中建議的色環，也不要忘記運用好看的搭配方式！

鄰近色

對比色

暖色

冷色

05 顏色的搭配技巧　除了了解顏色的各種特性，知道正確的組合方式和搭配技巧也是很重要的。

快速上手的顏色搭配法

調節深淺或飽和度對比

當每個顏色都很深的時候，畫面效果會顯得髒亂。

可以透過淺色的底色來突出深色的圖案花紋。

降低所有顏色的飽和度或是明度，畫面的效果會更加柔和。

透過深色的底色凸顯淺色的花紋。

改變線稿顏色

用棕色或黑色勾勒線稿是比較常用的方式。

可以修改線稿顏色為大面積顏色的鄰近色，使畫面配色更和諧。

還可以將其中一部分線稿留白，更加具有裝飾效果。畫面更具有透氣感。

用比圖案顏色淺的亮色勾勒輪廓，會更加有設計感。

好看的配色參考

經典復古風

組合不同深淺的棕色，是最簡單、最不易出錯的復古顏色搭配法。

冷調北歐風

用乾淨的藍紫色調搭配，給人一種清爽通透感。

柔和自然風

用飽和度較低、整體偏暖灰調的黃綠組合，能呈現自然且柔和的視覺效果。

少女感

使用大面積的低飽和度粉色調，點綴暖灰綠，就能呈現乾淨的少女感了。

小清新

無論是偏黃還是偏藍的低飽和度綠色系，簡單組合都會給人一種清新的感覺。

青春活潑感

用飽和度較高的純色，並以紅黃色系為主，就能給人明豔活潑的生命感。

根據文字，在下面三張空白的小圖分別填上好看的顏色吧！然後仔細觀察，不同的配色能給畫面帶來怎樣不一樣的氛圍影響。

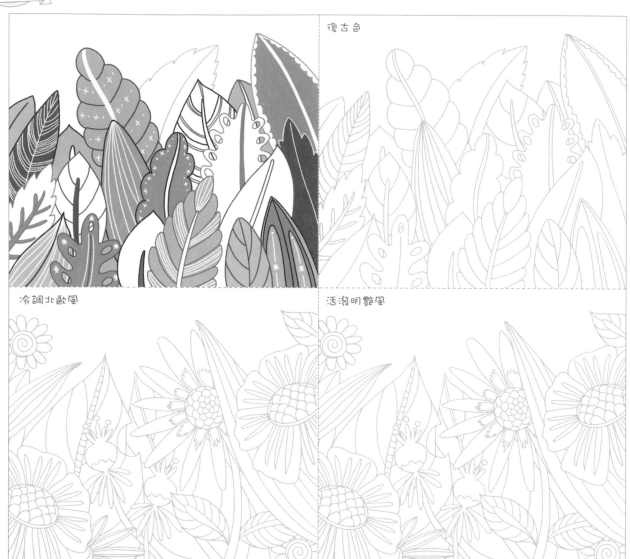

復古色

冷調北歐風

活潑明艷風

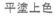 **上色方法大解密** 正確的上色方法不僅能加快上色的速度，還能讓畫面更加乾淨平整。

平塗上色

橫線平塗法

從左到右上色較不易弄髒畫面

橫線平塗即用筆從左到右橫向排線平塗，這種方式塗出的色塊筆觸統一整齊、畫面乾淨，會有自然留白，有透氣效果。

當然，從上到下縱向排線上色也是可以的。

勾邊平塗法

勾邊平塗即先用顏色將需要上色的部分圈出來，然後在內部平塗，這樣色塊形狀準確，不易出錯。

去掉線稿顏色，圖案色塊會更加明確飽滿。

其他有趣的上色法

圈圈線上色法

圈圈線上色，鋪滿底色的同時還會有毛絨質感。

排線上色法

根據物體的輪廓方向改變上色的筆觸方向，這種上色方式更加有立體感。

點狀上色法

點狀的上色方式能透過疏密變化簡單呈現光影明暗。

用不同的上色方式和工具把下面的橘子們
填上顏色,每一個都要不一樣哦!

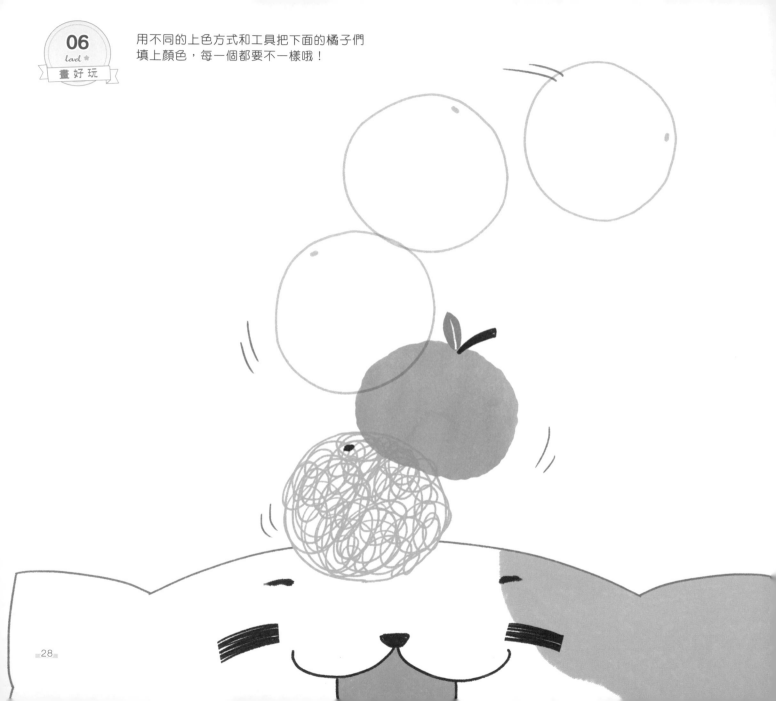

Chapter 2
在自然中尋找靈感

在學習繪製的過程中，自然界中的植物
或是動物也能成為素材庫，讓我們在創
作時快速發想靈感並實際運用。

07 多肉要圓潤飽滿才可愛

用流暢的弧線和圓潤的轉角將多肉植物變得飽滿，就能具體呈現出多肉植物可愛的"肉感"了。

高矮寬窄變化

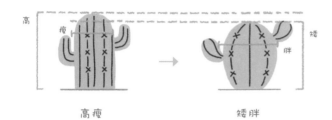

高瘦 → 矮胖

轉角變化

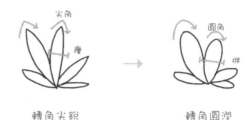

轉角尖銳 → 轉角圓潤

兩三筆就能變可愛

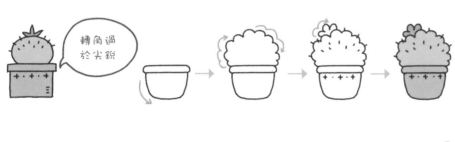

轉角過於尖銳

大膽嘗試無輪廓線，用色塊組合出圖案，用線條添加簡單花紋。

頭重腳輕

選用近似色繪製輪廓線，讓圖案配色更加柔和。

形態僵直

使用非多肉本身的顏色進行繪製，會更具有裝飾效果。

描繪小練習

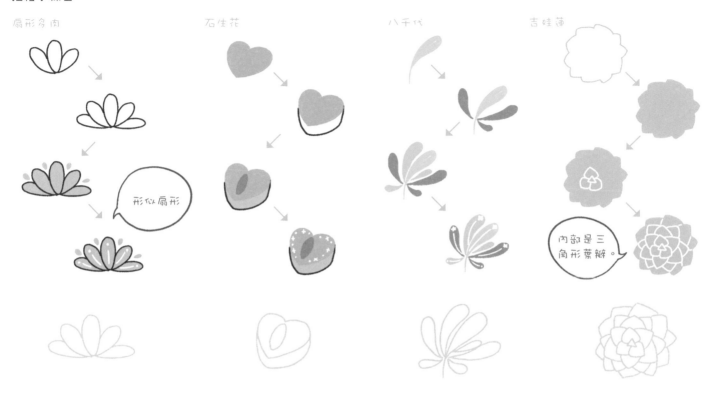

扇形多肉　　　石生花　　　八千代　　　吉娃蓮

形似扇形

肉部是三角形葉瓣。

描繪時可以嘗試改變線稿或多肉的顏色哦，一定要注意畫出"肉感"！

♥ 可愛的多肉們 ♥

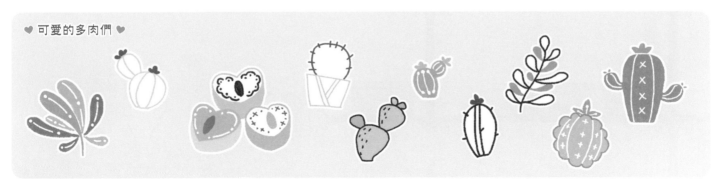

畫好玩

一起來完成飽滿的肉肉小世界吧，要善於利用高光筆哦！不要被顏色約束，盡情發揮自己的想像。

♥ TIPS ♥
中間空白處可以自由添加各種
形狀的架子或格子擺放多肉植
物，花盆的形態也可以更加多
樣。

多樣花型打造驚艷的花兒

透過不同形態花型或葉片的組合，才能讓花卉表現得更加豐富，具有裝飾的美感。

花型的奇妙變化

圓形花型變化

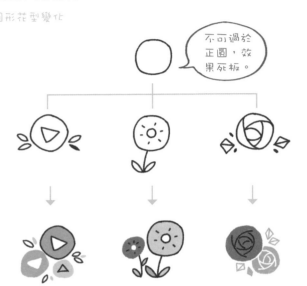

有花瓣花型變化

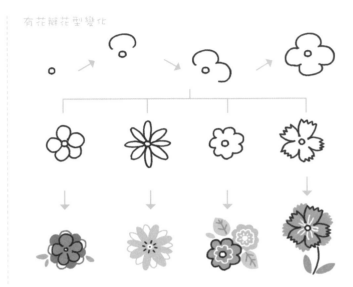

花朵好看的組合方式

大小組合

高低有序

疏密變化

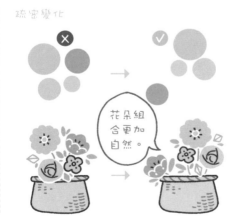

描繪小練習

酒杯型小花

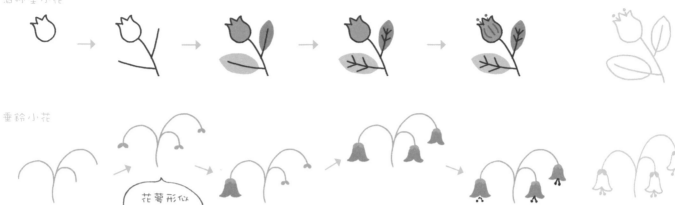

垂鈴小花

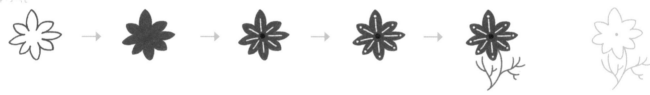

花萼形似
豆芽瓣。

八瓣小花

粉色圓瓣小花

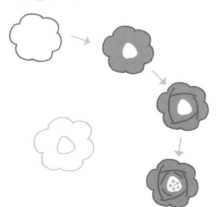

心形花瓣小花

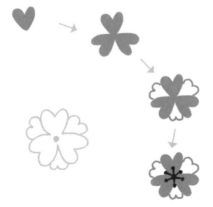

♥ 多樣的花朵 ♥

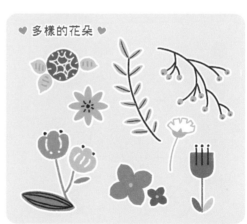

把下面描繪的花瓶畫出來，同時為其他水彩花瓶加上好看的花紋和漂亮的花束吧！

♥ TIPS ♥
繪製花束時，記得運用讓花朵組
合好看的三種方式哦！每個花瓶
的花束形式都可以畫得不一樣。

樹木與圓圈線和鋸齒線更配哦

樹木主要是透過樹冠的不同形狀來區分種類的。圓圈線和鋸齒線能快速表現不同的樹形,還有上色的作用。

常見的樹冠造型

圓形樹冠

 + =

用高光筆添加隨意排列的圖形,圓樹更加可愛。

三角形樹冠

用高光筆添加一些花紋。

圓圈線畫樹冠的方法

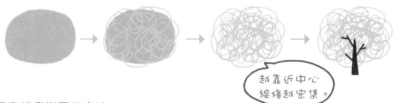

越靠近中心線條越密集。

鋸齒線畫樹冠的方法

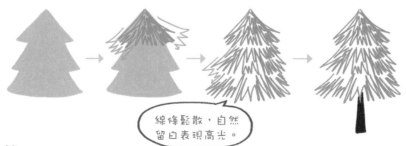

線條鬆散,自然留白表現高光。

樹冠的疊堆

形似糖葫蘆的串型疊堆能表現更高更茂盛的樹冠。

而有著明顯完整樹冠交錯疊堆的方式,能表現輪廓更加明顯的樹木。

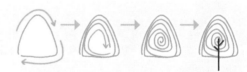

沿著樹冠外輪廓形狀,由外向內畫回字形圓圈線也能得到一棵可愛的小樹。

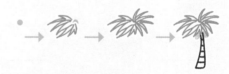

用鉛筆畫好一個中心點,然後從中心點向四周畫發散鋸齒線就能表現棕櫚樹的葉片了。其他類似的樹木也可以這樣繪製。

用彩色鉛筆讓這一片小森林更豐富，不要侷限於綠色哦！色塊、圓圈線或鋸齒線都可以交替使用。

♥ TIPS ♥

大家在繪製時，可以沿著頁面中灰色的線條來設計每一層樹木的最高點，這樣森林畫好後，就能有跳躍性的層次感。不過要注意樹與樹之間的前後關係和近大遠小的透視關係。

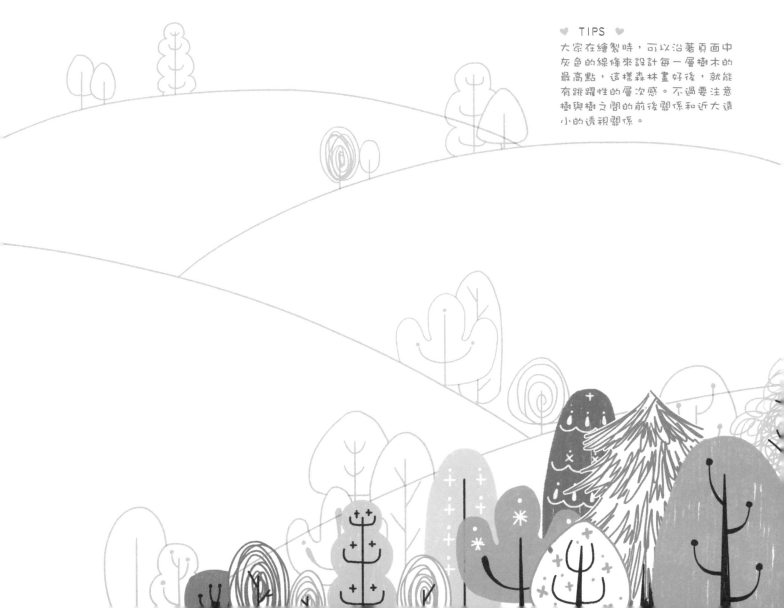

春天是柔和可愛的暖色調

春天萬物新生，淺而柔和的色調是一大特徵，抓住這個特徵就能簡單表現春季的感覺。

春天的配色要點

配色為冷調，整體暗沉不能呈現春季的柔和感。

配色為暖調，且飽和度較低，整體柔和活潑。

顏色的組合方法

挑選一個占最大面積的主顏色

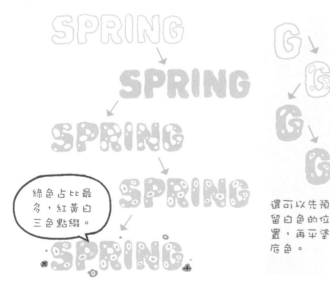

綠色占比最多，紅黃白三色點綴。

利用同一個顏色的深淺表現層次

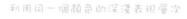

還可以先預留白色的位置，再平塗底色。

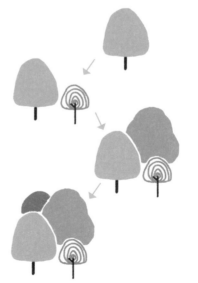

樹冠上可以添加小花裝飾或文字做成標題。

描繪小練習

野餐籃

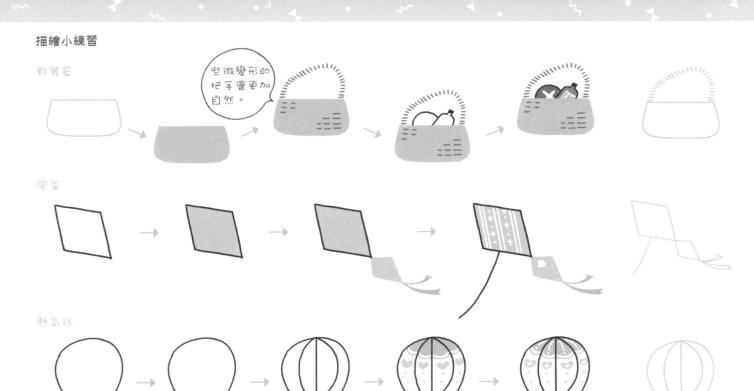

風箏

熱氣球

當圖案較大時，可以超出描繪格繪製哦，不要被格子限制。

♥ 春天元素大合集 ♥

利用前面學習到的春天配色要點，繪製下面的四格春天場景小畫吧。看！第四格是空白的，可以畫出你自己喜歡的春天一角哦！

♥ TIPS ♥

在繪製花草樹木元素時，不要忘記前面兩小節學到的畫法哦！可以結合起來運用。

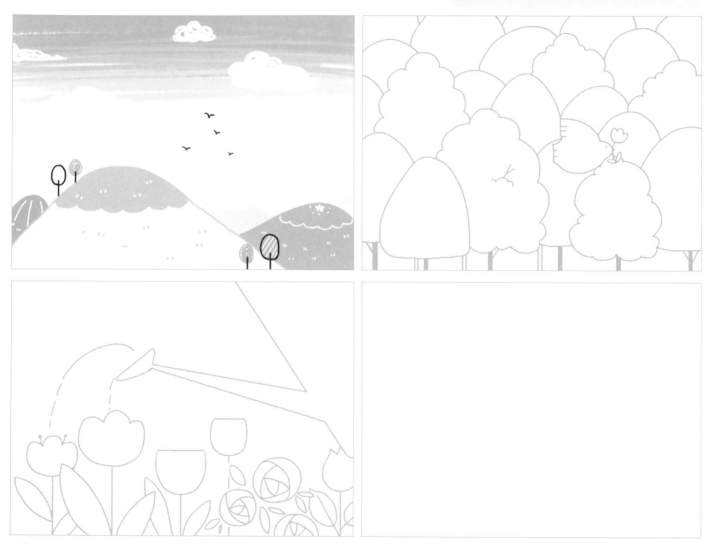

夏天是水元素帶來的清涼感

夏季與清涼清爽密切相關,而水便是清涼感的代表,因此夏季圖案多會使用水紋。

夏天的配色要點

飽和度極高的紅黃色調,會給人比較熱情煩躁的印象。

飽和度雖高,但明度也高的藍綠調能給人一種清爽的視覺感受。

有躍動感的組合

在使用元素組合時,可以將搭配的小元素略微傾斜,且主體占據中心位置,顏色突出,更能表現夏日躍動感。

水元素的使用方式

小波浪水紋

把波浪水紋倒過來,尖角一側朝上繪製,就能表現較為湍急的水面了。

S 形水紋

把水紋一側的線條統一加粗,就能讓花紋更具有設計感。

裝飾性水紋

把流暢弧線狀的水紋變為誇張的尖角鋸齒線,也能表現水紋圖案。

描繪小練習

西瓜　　　　　　　　　　　風鈴　　　　　　　　　　　電風扇

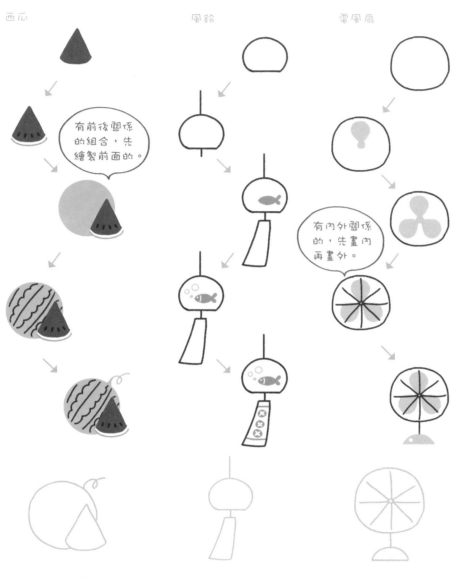

有前後關係的組合，先繪製前面的。

有內外關係的，先畫內再畫外。

描繪時，可以嘗試利用水元素來裝飾圖案。

♥ 涼爽夏日 ♥

HOT

SUMMER

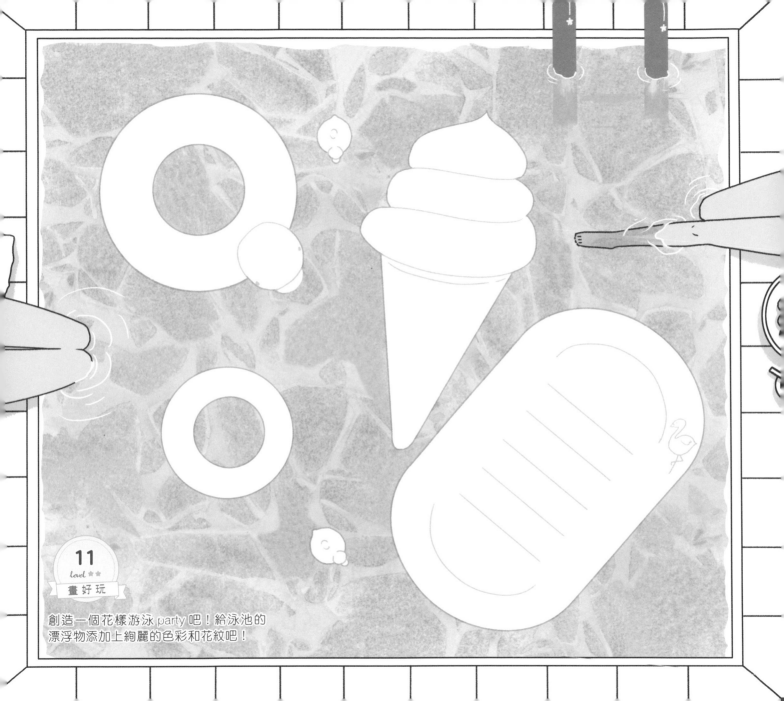

level ★★★
畫好玩

創造一個花樣游泳 party 吧！給泳池的
漂浮物添加上絢麗的色彩和花紋吧！

秋天是棕黃色調的大爆發

秋天的顏色自然變化非常明顯，且顏色豐富，因此要挑選一個主色，避免顏色凌亂的問題。

秋天的常用配色

暖調

整體為偏橘紅的紅棕色調，視覺感受溫暖，可表現暖和靈動的秋日。

冷調

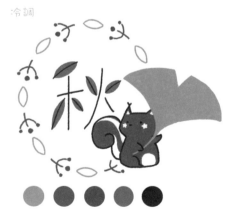

配色整體偏冷棕綠調，視覺感受暗沉，多用於表現秋日的蕭條。

落葉是秋日氣氛的代表

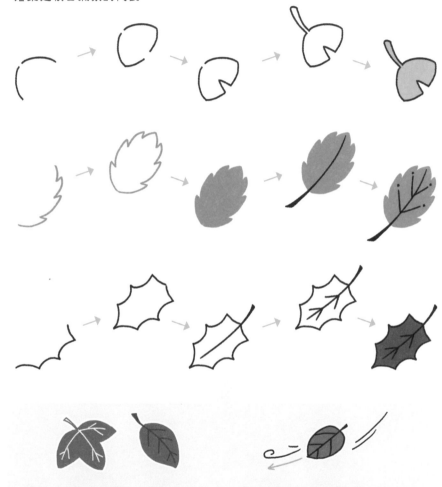

還可以用高光筆或與同色系的深色勾畫葉脈。

風向與葉尖的朝向保持一致，就能呈現出風吹的動感。

描繪小練習

柿子

蘑菇

蘑菇有一定
傾斜度會更
加可愛。

麥穗

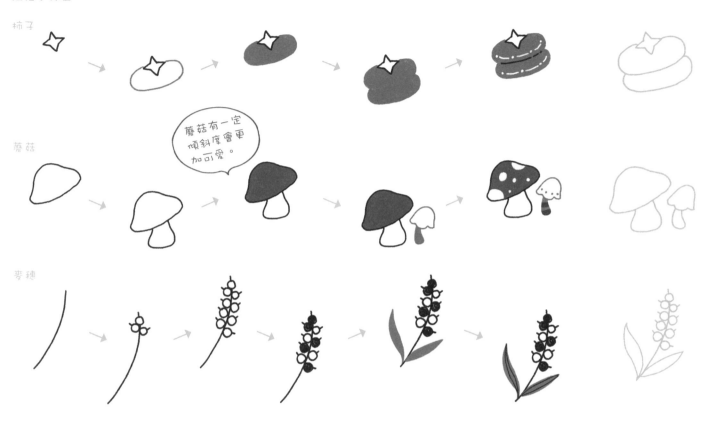

♥ 黃棕色的秋天 ♥

AOTOMN

邊框大作戰！一起來用秋天的元素組合設計出好看的邊框吧！可以是排列的松子，也可以是多樣的樹葉。

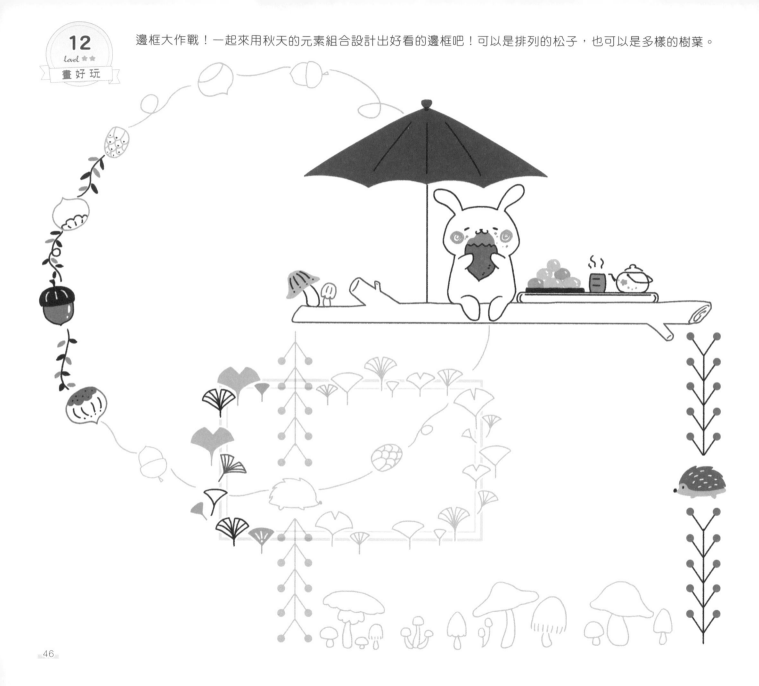

冬天是鬆軟的藍紫灰調

雪景是冬季的代表元素,如何利用配色來表現雪的效果或質感是需要重點掌握的。

冬季代表性配色分析

冬季的配色多以藍色、偏紫色調的藍色或紫色為主,占據最大的面積,其他顏色只是點綴,就能呈現出冬日雪地的鬆軟感。

冰塊的畫法

輪廓線用筆要用力

冰塊實際質地堅硬,因此輪廓用筆要用力些,才能表現其質感。

利用暗部表現透明感

用淺藍色或淺紫色在冰塊暗部添加一點陰影,對比出光感,就能快速表現冰塊透明的感覺了。

雪花各有不同

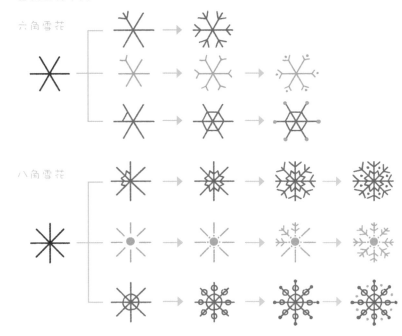

六角雪花

八角雪花

描繪小練習

雪人　　　　　　　　　　　　雪屋　　　　　　　　　毛線帽　　　　　　　針織手套

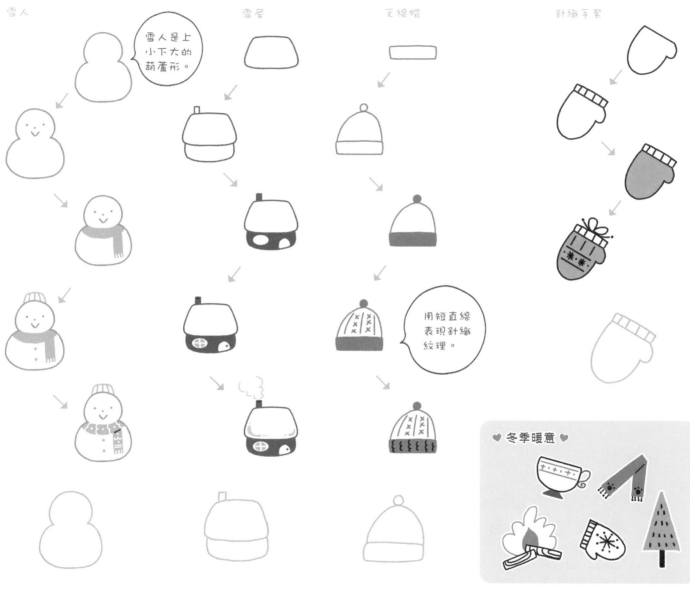

雪人是上小下大的葫蘆形。

用短直線表現針織紋理。

♥ 冬季暖意 ♥

這裡有個雪花水晶球，用冬天的元素和色調完成這個小世界吧！

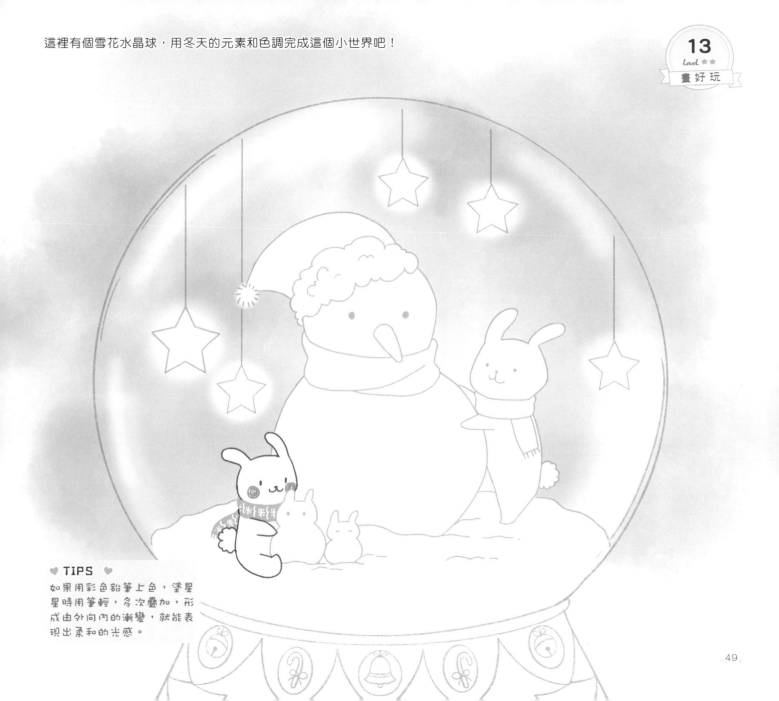

♥ TIPS ♥

如果用彩色鉛筆上色，塗星星時用筆輕，多次疊加，形成由外向內的漸變，就能表現出柔和的光感。

不同的天氣各有 "情緒"

天氣的陰晴變化與情緒的變化有相似之處，我們可以透過對氣象的繪製更直觀地表現抽象的情緒概念。

不同天氣的表現方法

晴與陰的變化

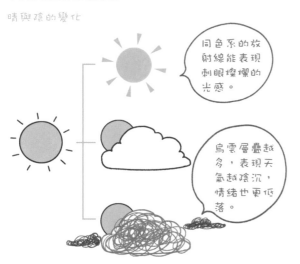

同色系的放射線能表現刺眼燦爛的光感。

烏雲層疊越多，表現天氣越陰沉，情緒也更低落。

雨、雪、雷天的變化

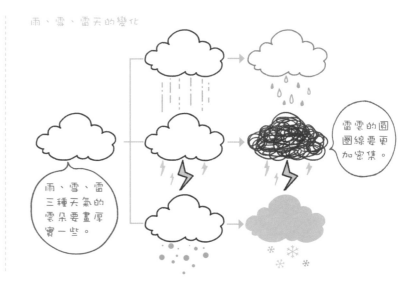

雷雲的圈圈線要更加密集。

雨、雪、雷三種天氣的雲朵要畫厚實一些。

風的表現方法

普通的風

可藉助物體來表現風力，物體越彎曲表現風力越強。

龍捲風

旋轉向上用筆

上寬

下窄

龍捲風可看作彎曲的倒三角型，上寬下窄，透過彎曲表現速度感。

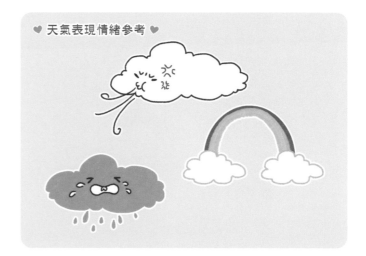

♥ 天氣表現情緒參考 ♥

根據文字提示在這些雲朵分別填上能代表這個情緒的顏色、天氣元素或是表情。這裡使用彩色鉛筆或軟頭筆更好發揮哦！

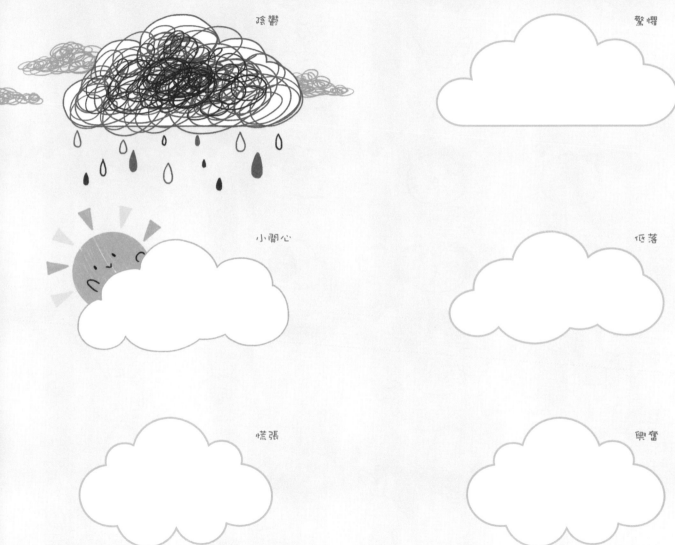

陰鬱

驚懼

小開心

低落

慌張

興奮

畫動物要先認識身體結構

繪製動物首先要掌握其身體的結構，只有掌握了基礎，才能在基礎上加以變化，輕鬆畫出小可愛。

動物的基礎其實都相同

臉部的基礎

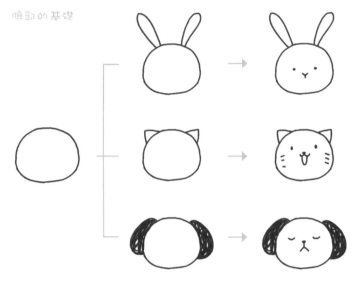

側臉兔子嘴部圓潤，且耳朵會有遮擋。

兔子的耳朵還可以垂下來。

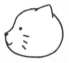

小貓側臉嘴部和兔子相似，距離較短，且輪廓圓潤。

小狗側臉嘴部較長。

嘴部還可以繼續拉長，能表現不同品種。

身體的基礎

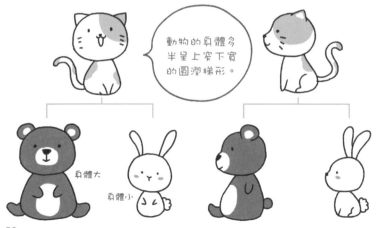

動物的身體多半呈上窄下寬的圓潤梯形。

身體大

身體小

嘴巴的基礎

嘴巴的形狀就是正或反的Y字形

Y字形下方添加弧線就能表現出張嘴笑，弧度越大，笑容越大。

把這些色塊當作頭部，然後用畫筆畫上五官。當然還可以像下方的例子一樣，添加身體，讓小動物更加可愛哦！

♥ TIPS ♥
注意觀察這些水彩色塊，其中
有一些可能更適合繪製小動物
的側臉哦。

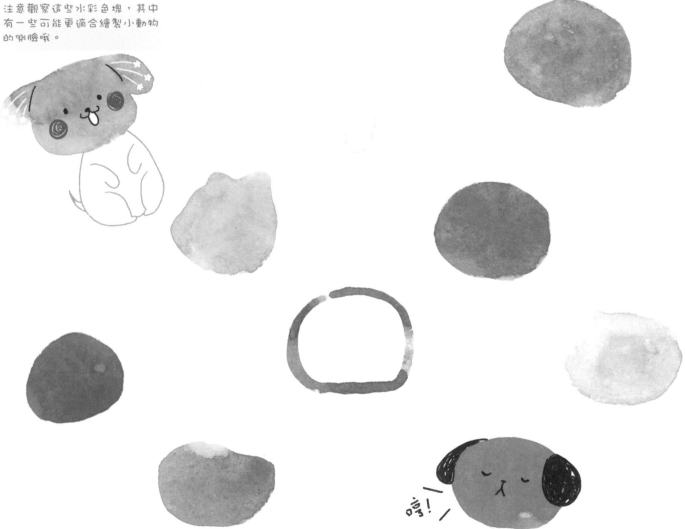

小狗常見的動作

四足站立

四足站立時，從側面看，整個身體可看作一個長方形。

正面坐姿

將五官和前爪去掉，把尾巴畫在身體偏下中部的位置，就能表現小狗的背面了。

側面坐姿

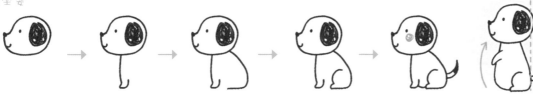

向上拉長身體，抬起前腿，表現坐立的姿態，要注意後腦要和屁股在同一條線上才能坐穩。

奔跑

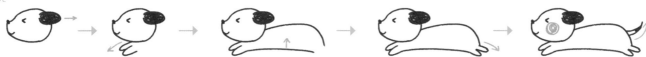

趴著

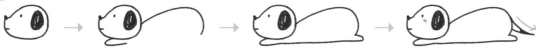

頭部與前腿畫盡量靠近，臀部翹起，才會有壓低身體的感覺。

不同小狗的畫法

捲毛狗

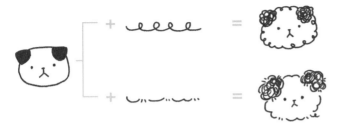

長毛狗

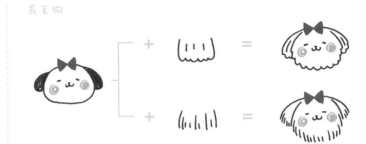

描繪小練習

捲毛狗

開心狗

呆萌狗

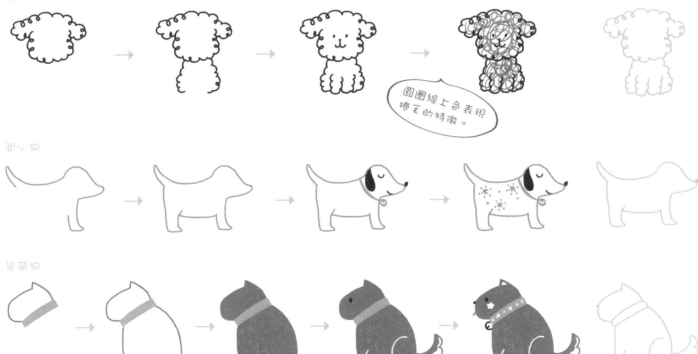

圓圈線上色表現捲毛的特徵。

根據場景畫出適合這裡的小
狗,一起完成汪汪馬戲團吧!

♥ TIPS ♥
其實還可以給小狗穿上有趣
的小衣服,會更有馬戲團的
感覺哦!

17 貓咪就要軟萌慵懶

小貓也是四足動物，動作與小狗相似，因此要突出它們慵懶軟萌的生活狀態，才能與小狗做出區分。

貓咪的軟萌

身體線條圓潤

肩腰窄小更可愛

背部曲線更柔美

貓咪常見的慵懶動作

躺姿

 → → →

還可以讓雙爪蜷在胸前，更加軟萌。

趴姿

 → → → →

貓咪的多樣花紋

描繪小練習

頭上有橘貓

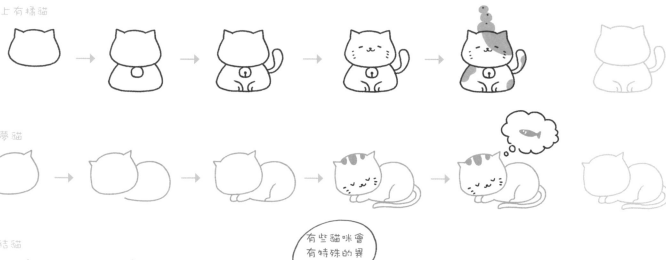

做夢貓

領結貓

有些貓咪會
有特殊的異
色瞳特徵。

吃魚貓　　　　　　　　開心貓

♥ 多樣可愛小貓 ♥

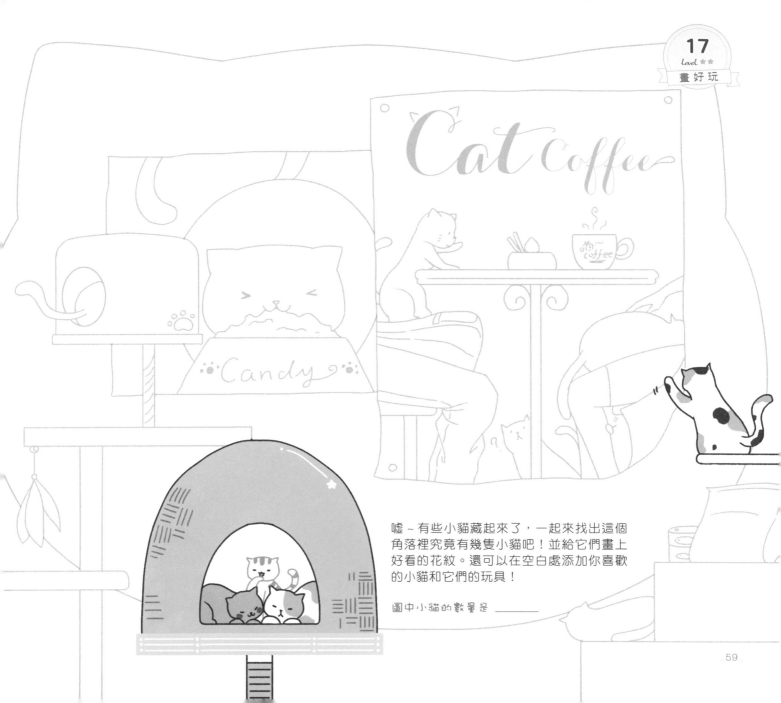

Cat coffee

Candy

噓～有些小貓藏起來了，一起來找出這個
角落裡究竟有幾隻小貓吧！並給它們畫上
好看的花紋。還可以在空白處添加你喜歡
的小貓和它們的玩具！

圖中小貓的數量是 ＿＿＿＿＿

18 每個動物都有自己的特徵

相似品種的動物身體結構相似，只要觀察並抓住其重要特徵，就能更準確的繪製。

圓滾滾的動物特徵

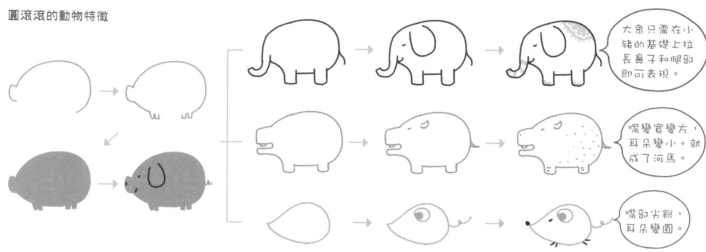

大象只需在小豬的基礎上拉長鼻子和腿部即可表現。

嘴變寬變方，耳朵變小。就成了河馬。

嘴部尖銳，耳朵變圓。

和馬相似的動物特徵

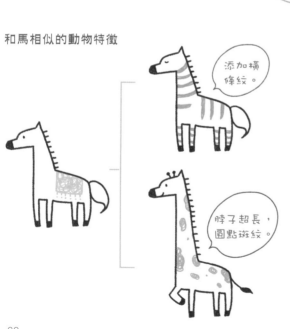

添加橫條紋。

脖子超長，圓點斑紋。

其他常見的動物特徵

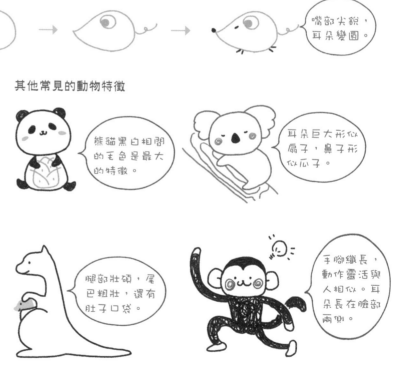

熊貓黑白相間的毛色是最大的特徵。

耳朵巨大形似扇子，鼻子形似瓜子。

腿部壯碩，尾巴粗壯，還有肚子口袋。

手腳纖長，動作靈活與人相似。耳朵長在臉部兩側。

在這些水彩色塊上添加眼睛、爪子、毛髮等特徵，變出一群可愛的動物吧！

♥ TIPS ♥
看起來像小貓的動物也有可能
是獅子或者可愛的豹哦！

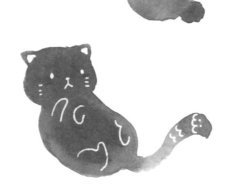

禽鳥身體裡藏著一個圓

禽類動物身體結構相同，可簡化看作圓形的組合構成，且突出圓形的基礎，就能讓禽鳥更加圓潤可愛。

禽鳥都可以從圓開始畫

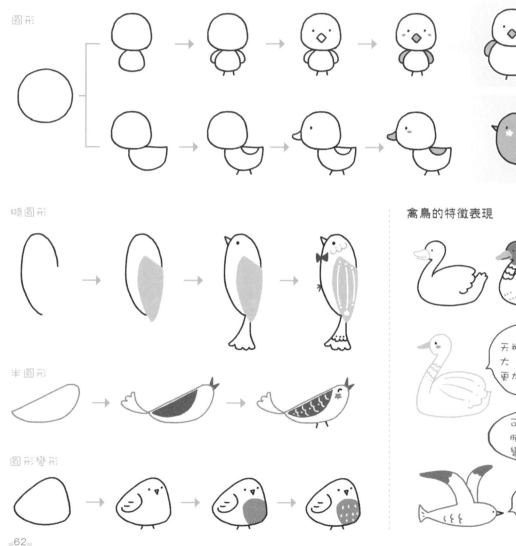

圓形

頭大身體小會更加可愛！

可以忽略脖子的衝接處，讓頭和身體輪廓連貫，會更具有插畫感。

橢圓形

半圓形

圓形變形

禽鳥的特徵表現

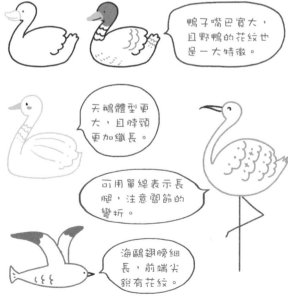

鴨子嘴巴寬大，且野鴨的花紋也是一大特徵。

天鵝體型更大，且脖頸更加纖長。

可用單線表示長腿，注意關節的彎折。

海鷗翅膀細長，前端尖銳有花紋。

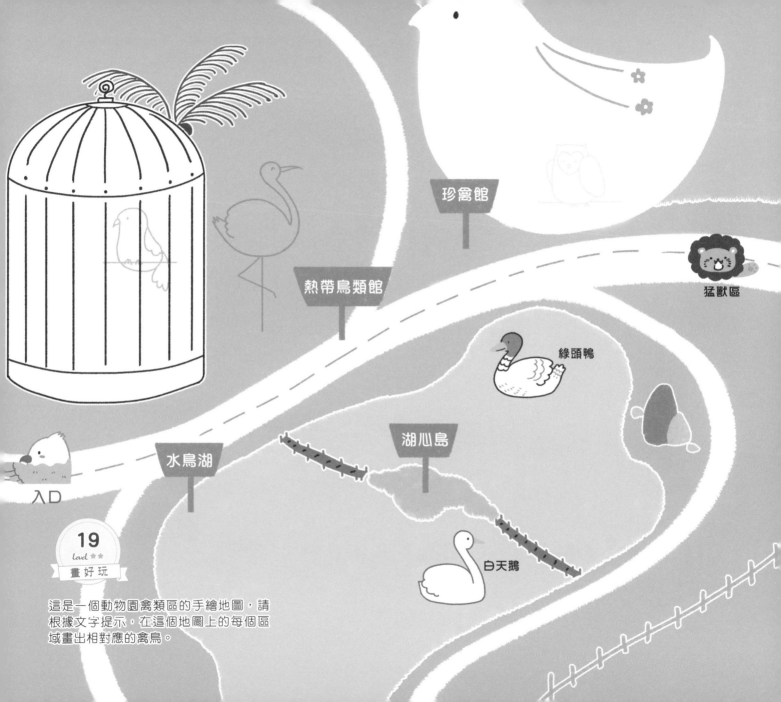

珍禽館

熱帶鳥類館

猛獸區

綠頭鴨

水鳥湖

湖心島

白天鵝

入口

19
level ★★
畫好玩

這是一個動物園禽類區的手繪地圖，請
根據文字提示，在這個地圖上的每個區
域畫出相對應的禽鳥。

海洋動物有豐富的花紋變化

海洋生物的花紋豐富且富有變化，需要仔細觀察區別，加入豐富裝飾，能讓畫面更有插畫感。

魚類的基礎變形

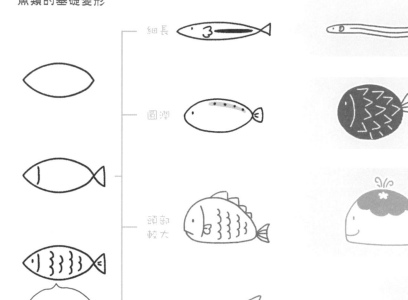

細長

繼續拉長身體就能表現鰻魚等長條的魚類，當然花紋也會變長。

圓潤

繼續變圓就能表現氣鼓鼓的河豚了。河豚的花紋因身體結構，角度會發生變化，呈現向四周發散狀。

頭部較大

可以誇張頭部與尾部的大小比例，魚類更加可愛。花紋也可以重點塗畫在頭部面積最大的位置。

體型較大

魚的身體以梭形為基礎。

魚類的花紋方向，不同品種會有不同，因此需要注意觀察。

常見的花紋類型

條紋

橫條紋或豎條紋都可以有粗細或疏密的變化。

波浪紋

輕鬆的圈圈線也是花紋的選擇之一。

具象的花紋

使用非魚類本身自帶的裝飾花紋，能讓畫面具有更強的插畫感。

描繪小練習

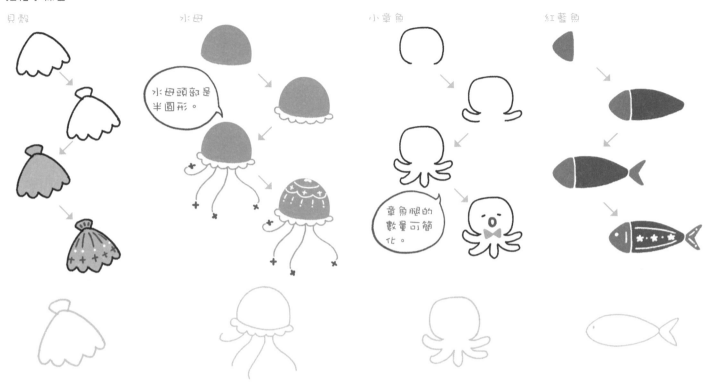

貝殼　　　　　水母　　　　　小章魚　　　　　紅藍魚

水母頭部是半圓形。

章魚眼的數量可簡化。

描繪時，注意花紋的設計，既可以繪製海洋生物本來的花紋也可以是裝飾性更強的花紋。

♥ 多樣的海洋生物 ♥

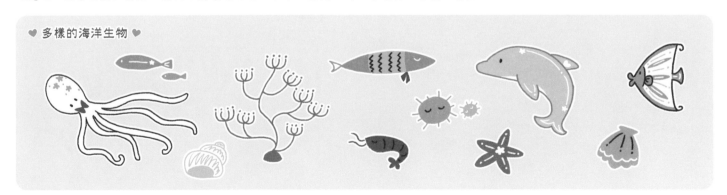

在下面出現的海洋生物和珊瑚加上漂亮的花紋，如果覺得海底還不夠熱鬧，還可以大膽地添加更多樣式的珊瑚和小魚哦，噓～可能還有些躲在珊瑚後面呢。

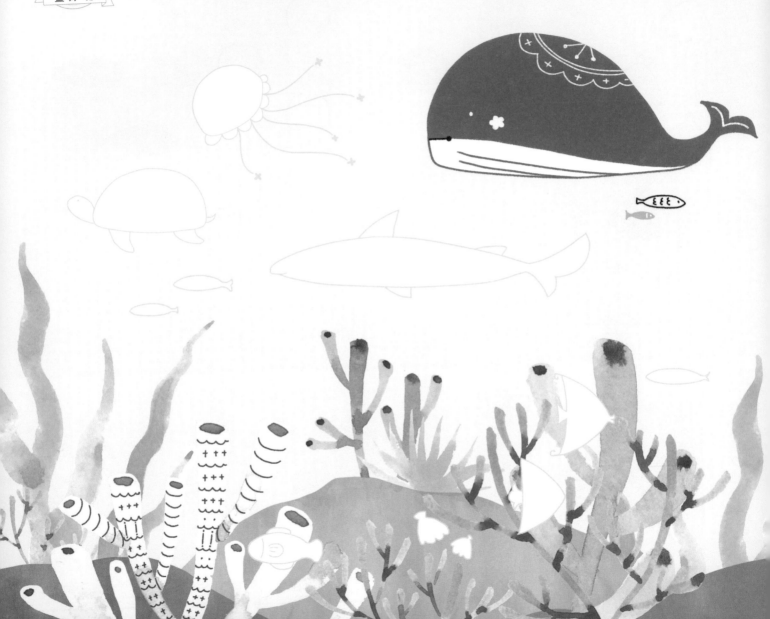

Chapter 3
沉迷於方寸之間的小小世界

無論是美食還是生活小物，都是屬於我們的小小的美好世界，發現小世界中的小細節，利用細節突出特徵，那這小世界就會更加精緻啦！

21 食物都有立體感

畫出食物的立體感，既能增強畫面的透視關係，也能把食物特徵表現地更好。

畫立體角度觀察很重要

常用的四種角度

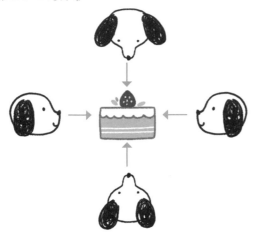

先找到最具辨識度的角度

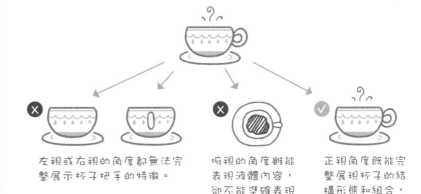

左視或右視的角度都無法完整展示杯子把手的特徵。

俯視的角度雖能表現液體內容，卻不能準確表現杯子的形狀和花紋。

正視角度既能完整展現杯子的結構形態和組合，也能展示豐富的裝飾花紋。

結合兩種角度表現立體感

當物體沒有辨識度較強的角度時

 正視無法展示罐裝飲料圓柱形的特徵。

 俯視雖有拉環特徵，卻不能表現其高度或形狀。

當物體的厚度無法呈現時

 正視無法表現零食的體積感。

 俯視雖能表現厚度，卻無法展示包裝袋的圖案細節。

根據文字提示和描繪線條，畫上圖案，製作一篇美味食譜記錄吧！

材料準備

低筋麵粉 130 克

雞蛋 1 個

砂糖 50 克

鹽 1 克

奶油 120 克

1
隔水軟化奶油。

2
加一點鹽和兩勺砂糖，攪拌均勻。

3
加入幾滴香精和一個蛋黃，繼續攪拌均勻。

4
用篩子篩過細麵粉，攪拌至沒有乾粉的狀態。

5
把做好的麵糊裝入擠花袋，在烤盤上擠成排列整齊的小塊。

6
烤箱 150℃預熱 10 分鐘，放入餅乾，150℃烤約 30 分鐘。出爐放涼即完成！

奇曲油奶

22 麵包和甜點都有多種造型

透過豐富麵包或甜點的造型、顏色組合，讓整個畫面更加豐富，不會單一枯燥。

在麵包的基礎型上變化

梭形麵包

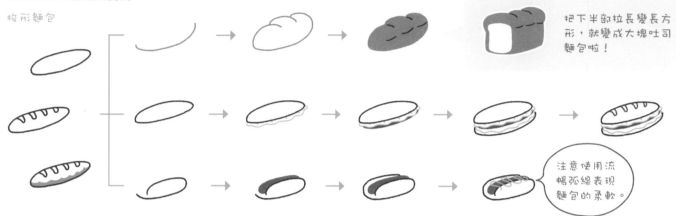

把下半部拉長變長方形，就變成大塊吐司麵包啦！

注意使用流暢弧線表現麵包的柔軟。

圓形麵包

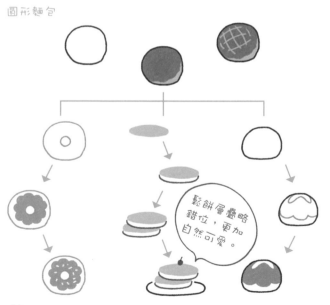

鬆餅層疊略錯位，更加自然可愛。

半圓形麵包

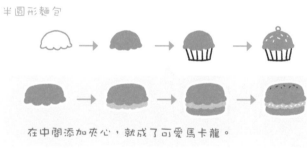

在中間添加夾心，就成了可愛馬卡龍。

三角形麵包

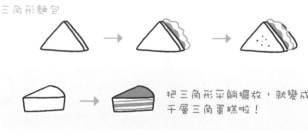

把三角形平躺擺放，就變成千層三角蛋糕啦！

描繪小練習

牛角麵包

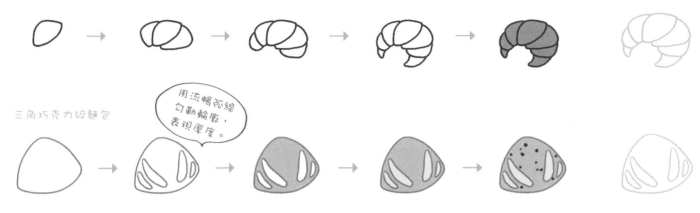

三角巧克力碎麵包

用流暢弧線勾勒輪廓，表現厚度。

貓咪甜甜圈

栗子蛋糕

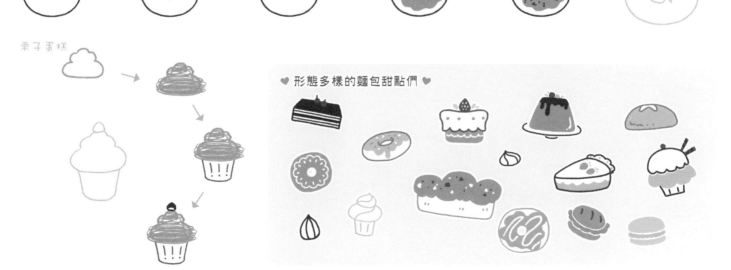

♥ 形態多樣的麵包甜點們 ♥

用剛出爐的麵包填滿餐車吧！彩色鉛筆、水彩、蠟筆都可以，也可以組合使用哦！

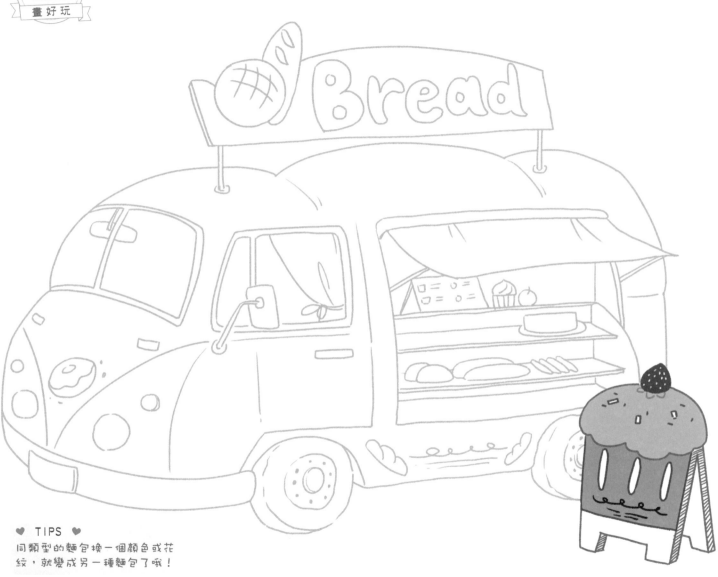

♥ TIPS ♥
同類型的麵包換一個顏色或花
紋，就變成另一種麵包了哦！

繪製飲料和零食線條要細膩

利用不同的線條表現形態或質感，能讓飲料零食的特徵更加明顯，畫面表達更加準確。

線條可以表現質感和細節

密集的圓圈線表現粗糙感

 + =

內部疊加一層，更突出粗糙感。

包裝袋上的炸蝦也用相同的表現方式。

鬆散的圓圈線表現堆疊感

 + =

包裝袋上堆疊圓圈線能讓麵條的特徵更加明顯。

井字線表現煎烤感

 + =

同時要注意表現牛排的厚度。

飲料瓶是直線與弧線搭配樂園

只用直線表現

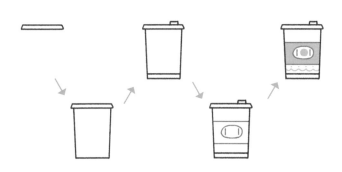

直線與弧線結合

短直線兩側留白表現透明感。

描繪小練習

瓶裝牛奶 　　　袋裝糖果 　　　巧克力 　　　炸雞腿

利用連續組合的下凹線表現咬痕。

使用淺色的輪廓線表現口袋的透明感。

珍珠奶茶

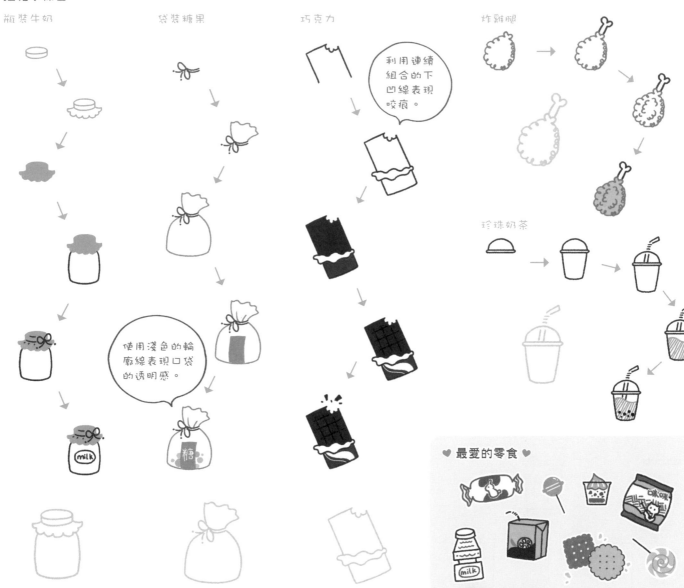

♥ 最愛的零食 ♥

在自動販賣機中添加上喜歡的飲料和零食吧！因為販賣機有冷凍功能，所以添加冷凍食品也完全沒問題！

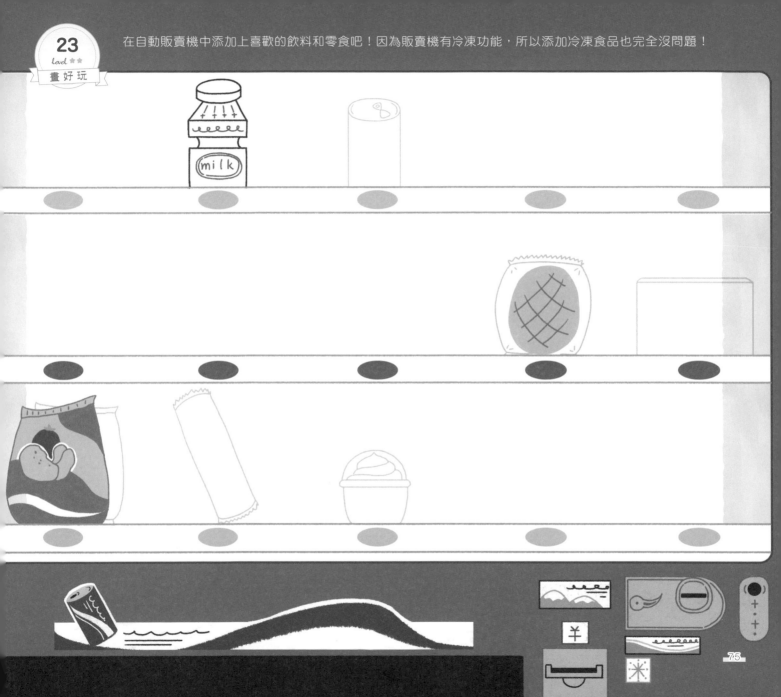

美食工具的造型都各具特點

透過觀察，發現美食工具的特徵，然後利用這些特徵，讓畫面表達更加準確生動。

有長柄把手的工具

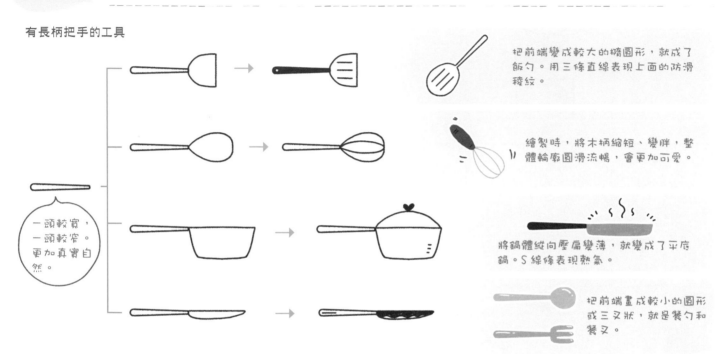

一頭較寬，一頭較窄。更加真實自然。

把前端變成較大的橢圓形，就成了飯勺。用三條直線表現上面的防滑稜紋。

繪製時，將木柄縮短、變胖，整體輪廓圓滑流暢，會更加可愛。

將鍋體縱向壓扁變薄，就變成了平底鍋。S 線條表現熱氣。

把前端畫成較小的圓形或三叉狀，就是餐勺和餐叉。

盤子是幾何形與花紋的合奏

杯子是高矮胖瘦的排列組合

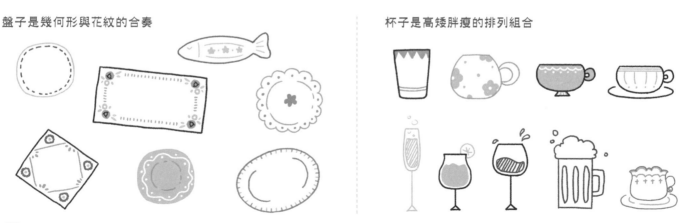

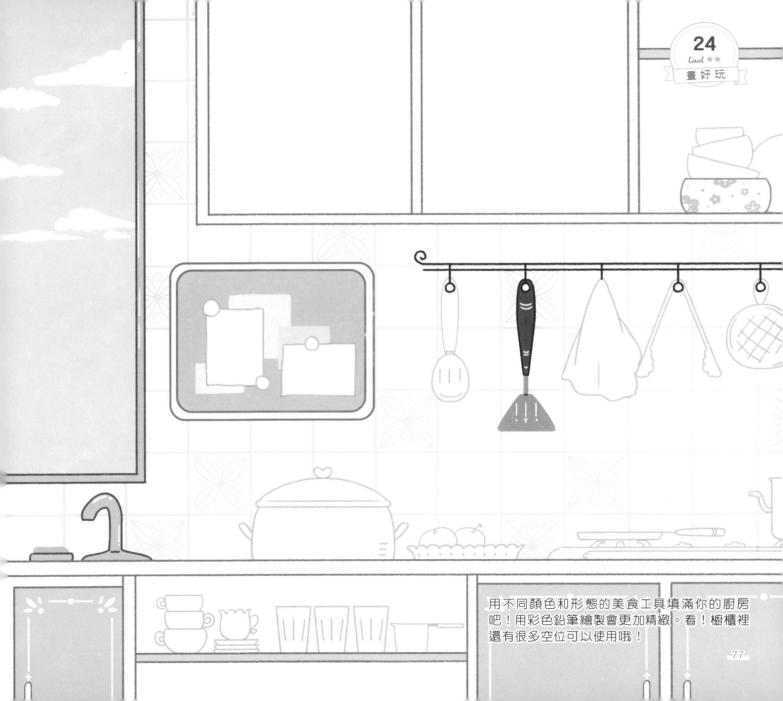

用不同顏色和形態的美食工具填滿你的廚房吧！用彩色鉛筆繪製會更加精緻。看！櫥櫃裡還有很多空位可以使用哦！

水果的斷面是重要魅力點

水果的斷面有豐富的樣式和肌理,透過斷面的繪製能讓水果的表現方式更加多樣有趣。

水果斷面大不同

斷面輪廓和完整時相同

蘋果頂端枝梗處略微凹陷。

別忘記,蘋果表皮也有青綠色的。

用圓圈線塗色表現表皮的粗糙感。

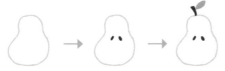

用深色在表面點畫,表現粗糙的顆粒感。

常見的梨,表皮顏色還有較深的黃棕色。

表皮比梨更加粗糙,因此塗色留白更多。

嘗試繪製傾斜角度,讓圖形果核體積感更強,特徵明顯。

有豐富紋理的斷面

用深色點出一個橢圓點表現橘子蒂。

在周圍添加大小不一的水滴表現果汁。

表皮的絨毛特徵可用抖動的輪廓線表現。

利用變立體的技巧,讓奇異果的特徵表現得更加明顯。

特徵不明顯的水果斷面表現法

香蕉斷面面積較小，且無明顯特徵。

透過俯視角表現香蕉細長彎曲的形態特徵和表皮分瓣剝落的特點，注意表皮的轉折。

芒果根部多有青色，因此需接色繪製。

芒果的斷面與表面顏色和形狀過於相似。

在色塊內部用較深顏色的直線簡略畫出井字格紋，表現花刀，以此來表現斷面。

可利用橫豎兩個方向的鋸齒線疊加表現表皮格紋。

哈密瓜斷面中部有豐富的瓜籽，繪製上較為複雜

可以繪製一個與西瓜相同的半圓形切麵，但與西瓜不同，哈密瓜切面中間凹陷，表現瓜籽集中在中間的特徵。

♥ 各式各樣的水果和斷面 ♥

請根據以下水彩色塊的顏色和形狀，在上面或周圍添加線條和細節，畫出有趣的水果斷面，其他空白處還可以嘗試用水彩自由地繪製色塊。

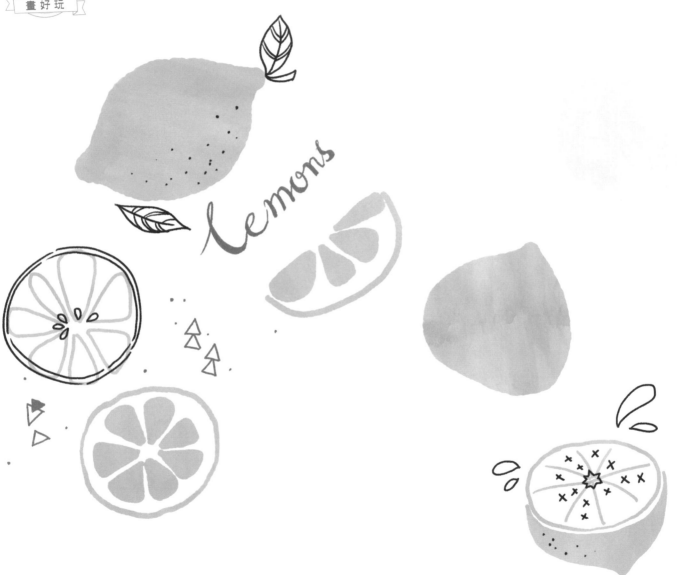

♥ TIPS ♥
在水果之間的空白處，還可以用線條和幾
何圖形添加一些裝飾哦！讓畫面效果更加
生動。

用幾何圖形簡化傢具

看似複雜的傢具，其實都是由簡單的幾何圖形拼接而成的，只要注意觀察並找出主要的基礎形狀，就能輕鬆繪製啦！

用幾何圖形起稿更加輕鬆

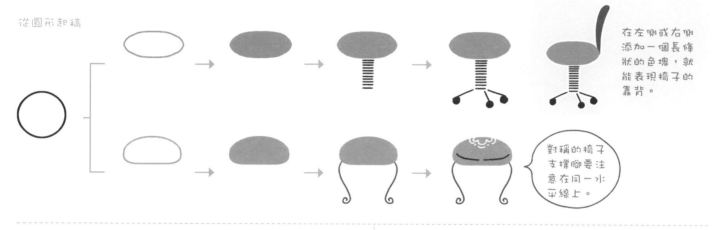

從圓形起稿

在左側或右側添加一個長條狀的色塊，就能表現椅子的靠背。

對稱的椅子支撐腳要注意在同一水平線上。

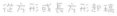

從方形或長方形起稿

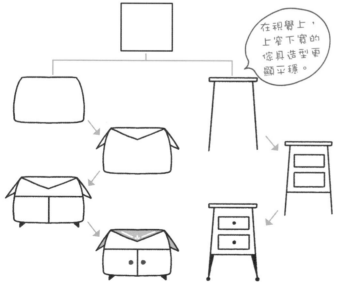

在視覺上，上窄下寬的傢具造型更顯平穩。

從梯形起稿

梯形兩側的線條也可內凹，使開口方向呈現出扇形。

根據下面的角色身份，分別添加適合角色性格的傢具吧！別忘記顏色和造型都是可以表現身份的重要環節哦！

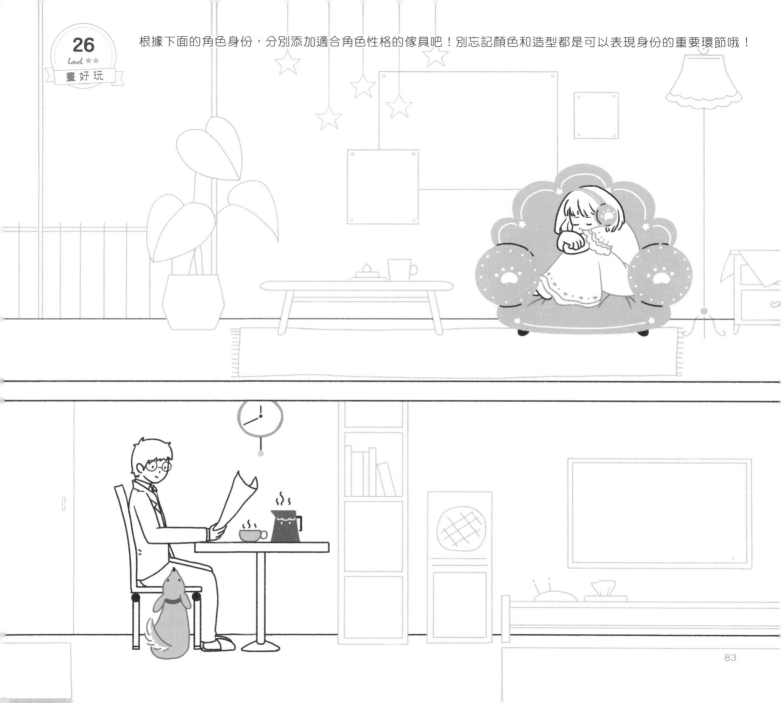

用造型來表現小家電的復古暖意

常用的家電復古造型能呈現一種時間的厚重感，保存生活的一絲溫暖樂趣。

發現復古配色法

清新乾淨的糖果色系，能讓小家電變得可愛，但沒有復古的老舊穩重感。

採用偏灰，飽和度較低的色彩，能突出復古二字的老舊感，整體色彩更加穩重、耐看。

使用的元素要統一

抓住復古造型的特點

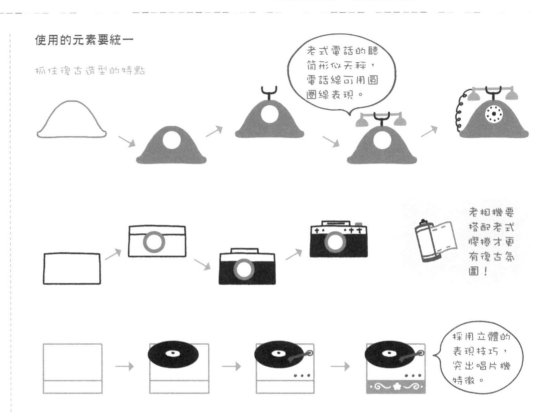

老式電話的聽筒形似天秤，電話線可用圓圈線表現。

老相機要搭配老式膠捲才更有復古氛圍！

採用立體的表現技巧，突出唱片機特徵。

裝飾也要復古

無花紋的鐘錶，無明顯的元素特徵。

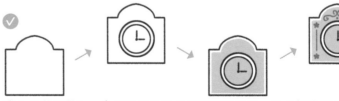

復古的裝飾花紋，多以流暢的弧線或圓圈線組成。在繪製復古風格的小家電時，可採用這類花紋進行裝飾，突出復古感。

描繪小練習

老式相機

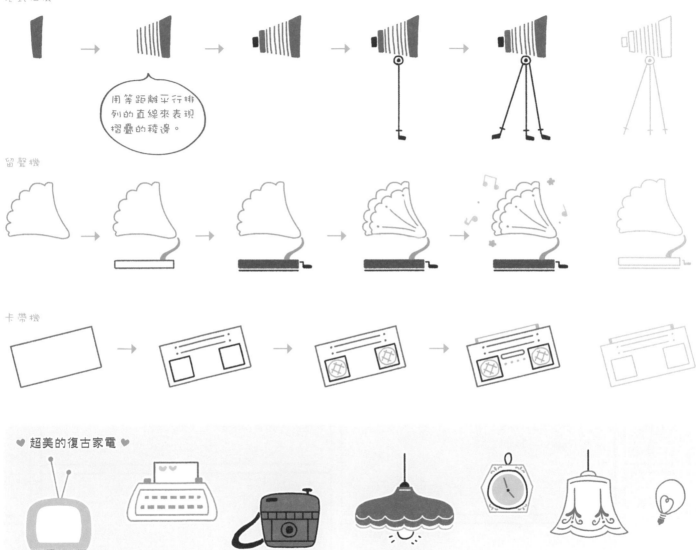

用等距離平行排列的直線來表現摺疊的稜邊。

留聲機

卡帶機

♥ 超美的復古家電 ♥

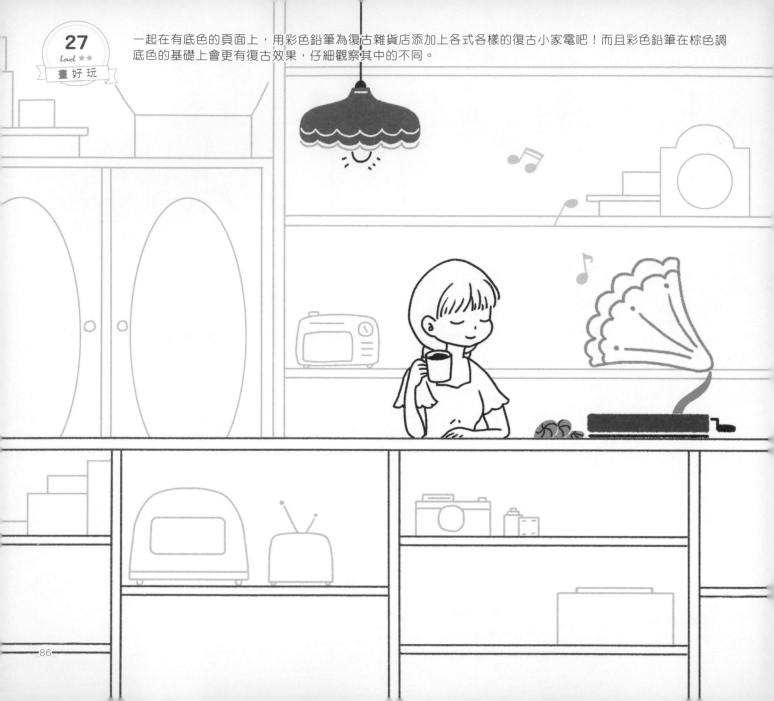

一起在有底色的頁面上，用彩色鉛筆為復古雜貨店添加上各式各樣的復古小家電吧！而且彩色鉛筆在棕色調底色的基礎上會更有復古效果，仔細觀察其中的不同。

用色彩和花紋表現服飾的時尚感

相同版式或版型的服裝，可以透過顏色、花紋和細節裝飾的不同，去呈現不同的時尚風格。

大膽使用拼接靈感

顏色的拼色

利用鄰近色或對比色，進行小面積拼色，能讓單色的服飾具有視覺變化，呈現時尚感。

花紋的拼色

單一的格紋雖然經典可愛，但難免顯得傳統死板。

在拼色的基礎上，透過線條組合表現格紋和針織兩種不同的質感，呈現時尚感的碰撞。

設計時尚的單品造型

打破常規幾何圖形

輪廓線與鏡片顏色之間留出一部分空隙，用來表現反光。

豐富造型細節

在基礎造型上，向外部延伸裝飾細節，能讓造型更加突出。

採用不對稱造型

 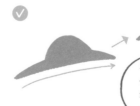

在外型上故意做一些傾斜或變形，能讓圖形具有動感。

描繪小練習

貝雷帽　　　　毛衣　　　　　　連衣裙　　　　手錶

流暢圓潤飽滿的外形能呈現厚實的感覺。

用虛線表現錶帶上的縫線,線條不可太粗。

♥ 時尚單品集合令 ♥

看！這裡有個漂亮的服裝店櫥窗！快把裡面的衣服畫滿吧！注意配色和花紋的運用。服裝的風格由你決定，可以統一一種風格，也可以兩邊不同哦！

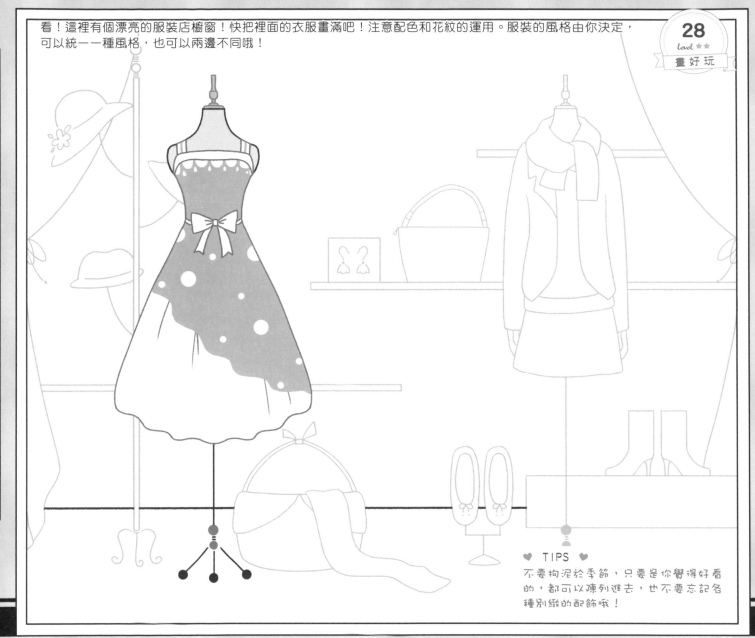

♥ TIPS ♥
不要拘泥於季節，只要是你覺得好看的，都可以陳列進去，也不要忘記各種別緻的配飾哦！

美妝當然要閃亮特效啦

一個好看的圖形單獨擺放,雖能表現具體意義,卻難免枯燥,這時就可以採用合適的氣氛符號讓畫面活躍起來。

利用氣氛符號讓物體變生動

用星星符號表現提亮效果

 + = → →

注意口紅的層級是上窄下寬的四邊形疊加。

→

 + = → → →

用小花符號表現香氣

 + =

 + + = → → →

用水滴符號表現液體動態感

 +

繪製時,一定要注意面膜對稱的造型特徵。

每個女孩都有一個神奇的化妝包，包不大卻能裝下一整個美美的世界！畫出自己化妝包裡所有的化妝品吧！
已經提供線條的圖案可以直接勾勒上色。不要忘記使用閃亮特效哦！

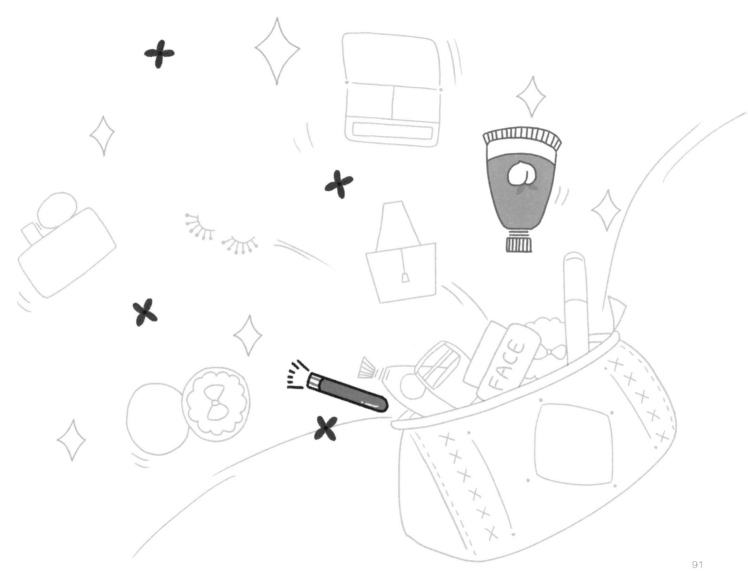

畫文具要和直線做朋友

文具都是按模具生產的，因此統一規則的造型就是文具的一大特徵，所以要重點突出這種特徵。

直線對文具形態表現很重要

直線讓文具更加精緻

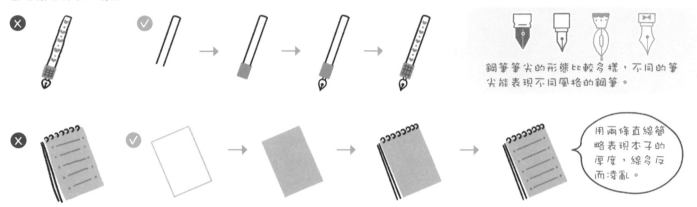

鋼筆筆尖的形態比較多樣，不同的筆尖能表現不同風格的鋼筆。

用兩條直線簡略表現本子的厚度，線多反而凌亂。

直線能突出鋒利感

直線讓文具更有精準度

量角器的裝飾是對稱的，且要注意角度的均等。

描繪小練習

鋼筆墨水　　　　　　手帳本　　　　　　削鉛筆器　　　　　　印花裝飾夾

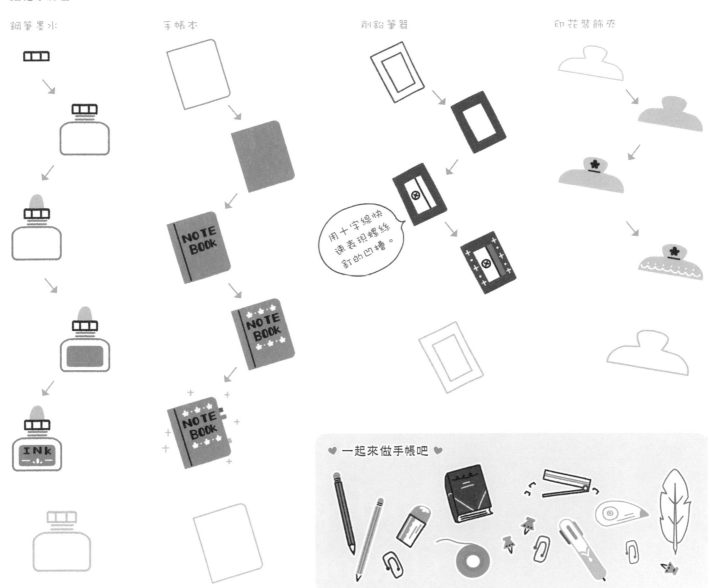

用十字線快速表現螺絲釘的凹槽。

❤ 一起來做手帳吧 ❤

用白色的彩色鉛筆、蠟筆或高光筆，在黑色的色塊上畫出你珍藏的私房文具吧！可以只採用平面化的角度，造型特徵越清晰越好。

31 音樂是流線型和動感的存在

音樂是一個抽象概念的詞語，因此需要透過與音樂相關的具象物體的聯想來實體化表現。

音樂有標誌性的元素

音符的可愛畫法

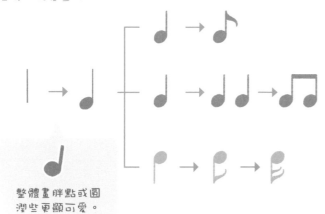

整體畫胖點或圓潤些更顯可愛。

讓五線譜擁有動態感

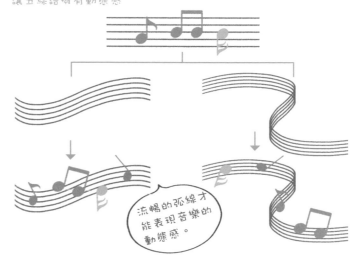

流暢的弧線才能表現音樂的動態感。

標誌元素的有趣應用

作為裝飾花紋

鼓面的支撐架多採用三角支撐，視覺效果更穩定。

作為氣氛符號

根據文字描述，選擇一個最合適的樂器畫在對應的格子裡吧！用彩色鉛筆或水彩都可以。

搖滾音樂節

交響音樂會

選秀舞台

街頭表演

Chapter 4
生活是時間旅行的散文詩

四季的自然變換，或是旅途中的景色交
疊，都是生活中時間彈奏的詩歌。利用
畫筆記錄時間，保存美好的生活瞬間。

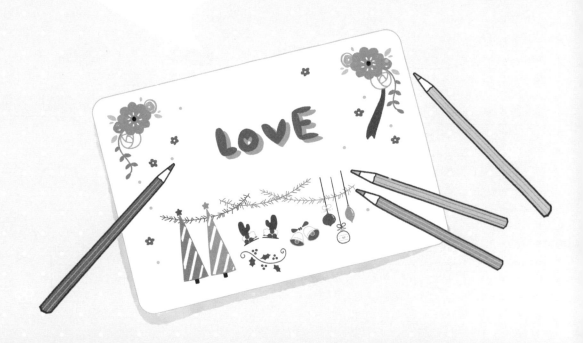

節日有豐富的標誌

不同的節日都有其標誌性的元素及顏色，只要用對了元素，畫面主題就能一目了然。

節日的標誌性元素

春節

清明節

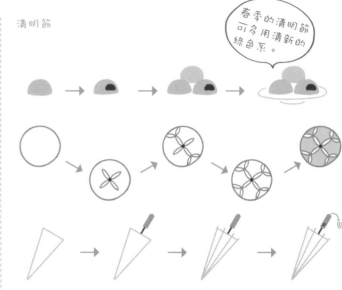

端午節

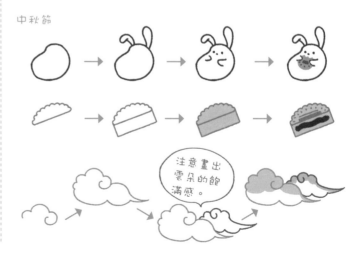

中秋節

描繪小練習

摺疊燈籠

燈籠摺疊的輪廓，兩側需對稱。

蒸螃蟹

螃蟹的腳可以簡化，用短線表示。

天燈

酒罈

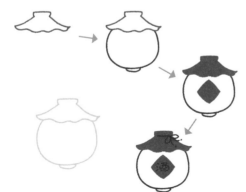

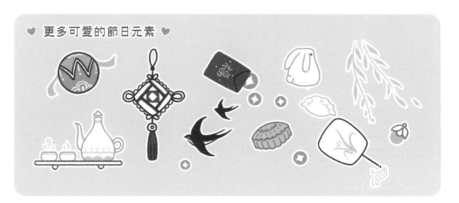

♥ 更多可愛的節日元素 ♥

這裡有三張空白的書籤，選擇三個你喜歡的節日，用其標誌性元素來設計這個書籤吧！

♥ TIPS ♥
適當地利用長條形的構圖方式，使用合適的配色。

生日當然需要五彩繽紛

透過配色可以表現不同的情緒狀態，因此需要找到生日主題的正確配色，讓畫面清晰傳達情緒。

表現生日氣氛的配色要點

清新柔和的顏色可以表現比較少女或鹽系的生日場景。

飽和度較高的配色，能傳達出積極活潑熱鬧的情緒，表現生日主題的愉悅感。

偏灰偏暗的顏色，給人陰沉悲傷的感覺，不適合表現生日主題。

生日常用的氣氛裝飾

彩帶拉花

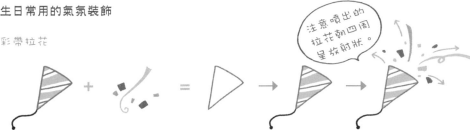

注意噴出的拉花朝四周呈放射狀。

小彩旗

小彩旗筆直懸掛，畫面會比較死板生硬，沒有輕鬆的氛圍感。

繩線向下彎曲，旗幟尖角呈放射狀向外傾斜。這樣畫面會更加生動自然。

裝飾氣球

氣球的形狀也可以是愛心形的哦！

描繪小練習

生日裝飾眼鏡

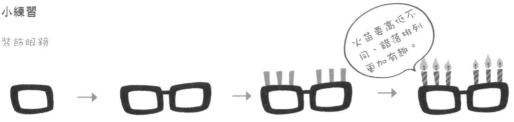

火苗要高低不同、錯落排列更加有趣。

生日蛋糕

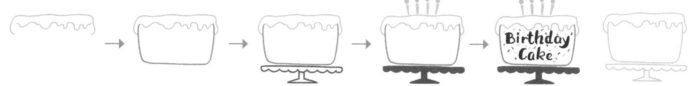

數字蠟燭

生日裝飾帽

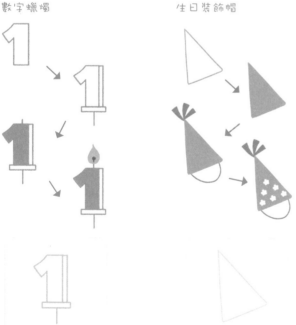

♥ 一起來開生日派對吧 ♥

你要舉辦 18 歲的生日派對，好看的邀請函一定不能少，一起來設計你的生日派對邀請函吧！

♥ TIPS ♥
如果覺得描繪的字體不夠好看，還可以在此
基礎上加以變化，畫成更加可愛的字體哦！

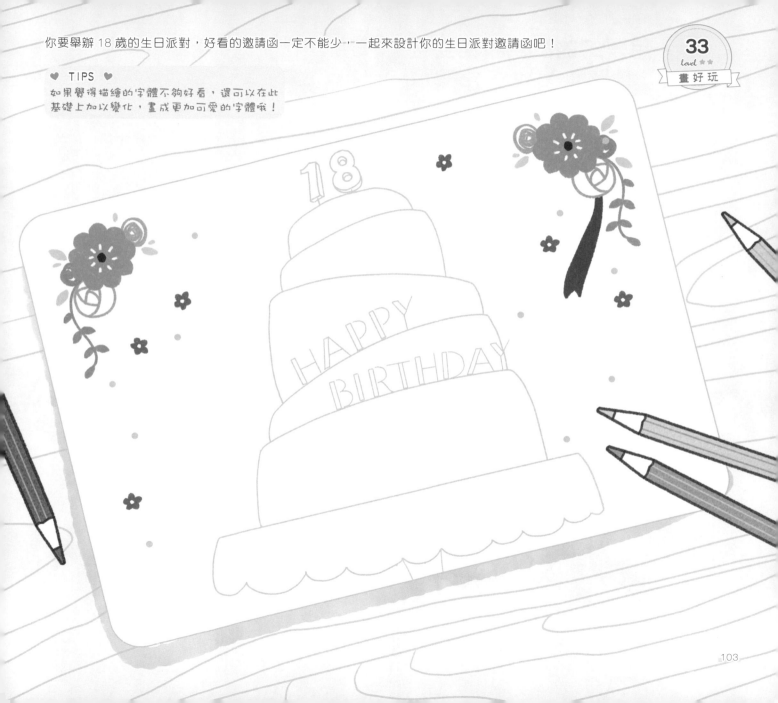

表達愛意是一種溫暖浪漫的情緒,因此需要找到合適的浪漫色彩表現。

夢幻配色的要點

粉紫色系的配色給人溫柔浪漫的視覺感受,能呈現夢幻感。

粉藍色系配色雖然充滿少女感,雖然清新感但卻少了浪漫的色彩感受。

黃紫色系對比較為強烈,且色彩情緒更加歡樂活潑,也不適合表現浪漫夢幻感。

愛心元素的使用

輪廓外形

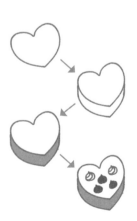

邊框裝飾

Dear Love

氣氛符號

小鳥尾部上翹,動態更顯可愛。

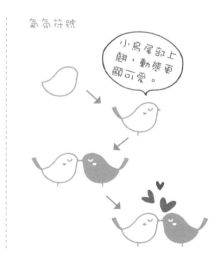

描繪小練習

婚紗
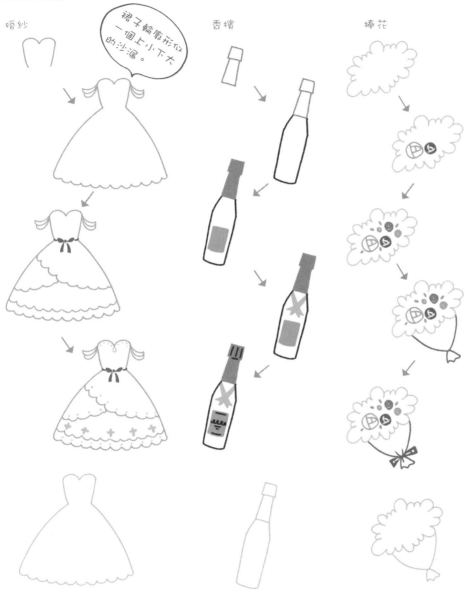

裙子輪廓形似一個上小下大的沙漏。

香檳

棒花

鑽戒

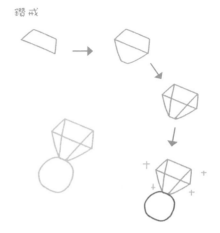

♥ 更多愛意的表達 ♥

My dear love

My love

利用夢幻的配色小技巧，設計一套屬於你自己的浪漫婚紗吧！

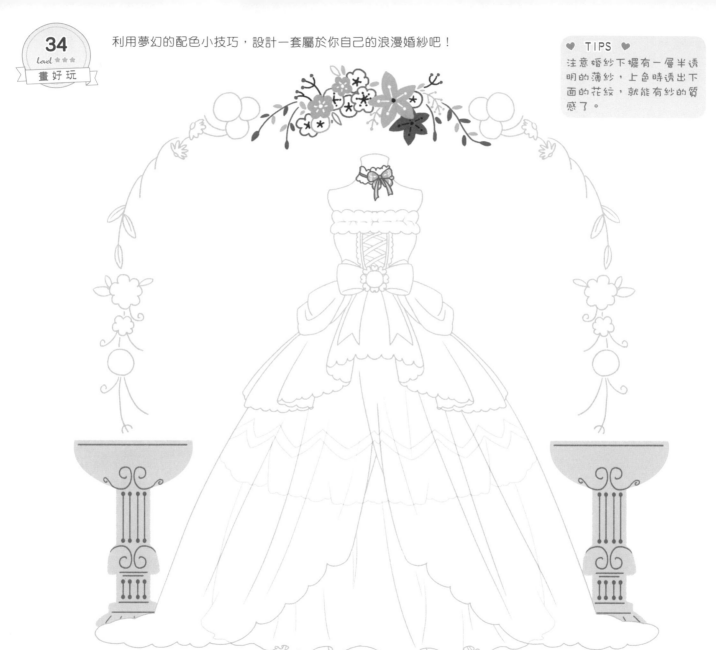

聖誕風的配色要點

經典配色方案

聖誕配色通常由飽和度較高的紅、綠、黃三色配合而成,再穿插一些白色。

聖誕配色要注意

上圖雖使用了標誌性顏色,但三色飽和度都極高,且顏色面積相同,導致畫面死板刺眼。

在標誌性顏色的基礎上,對顏色飽和度和面積占比進行調節,讓顏色更加和諧。

聖誕的標誌性元素

聖誕樹

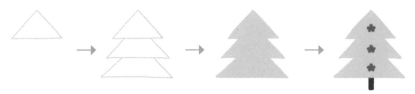

聖誕樹也可以畫成異色或間色的配色,但三角形疊加造型不變。

聖誕帽

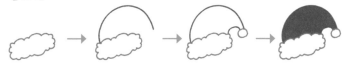

在帽子下面添加鬍子和五官就能變成聖誕老人。

檞寄生

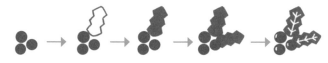

新生的檞寄生的葉片色淺且圓潤小巧。

描繪小練習

異色聖誕樹

 →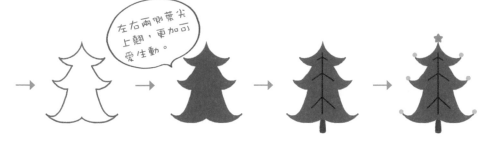

左右兩側葉尖上翹，更加可愛生動。

薑餅小人

 → → → → → 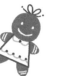 →

手搖鈴

鈴鐺形似倒扣的圓潤喇叭。

 → → → →

拐杖糖果

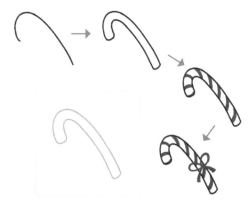

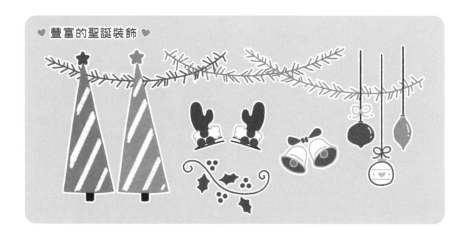

♥ 豐富的聖誕裝飾 ♥

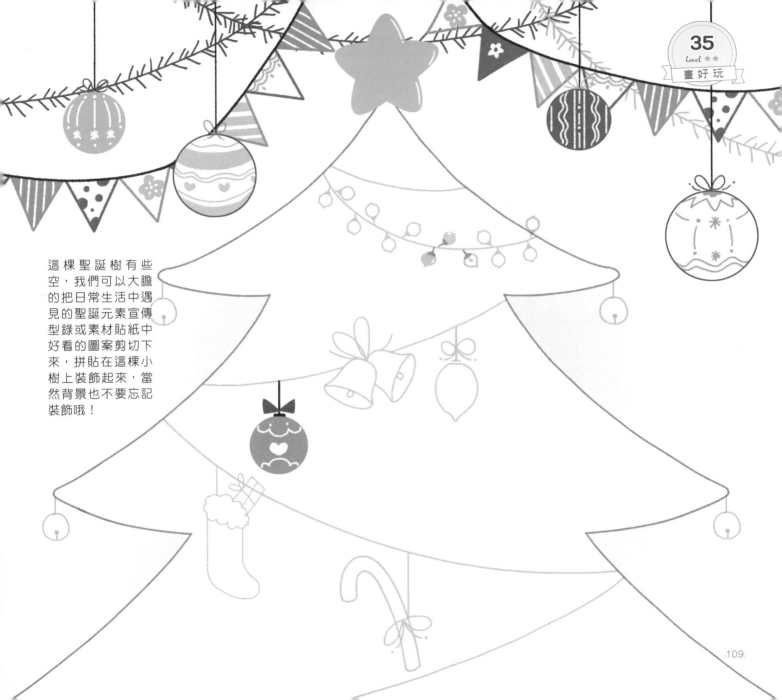

這棵聖誕樹有些空，我們可以大膽的把日常生活中遇見的聖誕元素宣傳型錄或素材貼紙中好看的圖案剪切下來，拼貼在這棵小樹上裝飾起來，當然背景也不要忘記裝飾哦！

旅行地圖圖標簡單清晰最重要

圖標的作用重點在於簡單、快捷、清楚地表達詞義，因此需要學會簡化繪製細節，突出特徵。

常用的具象化圖標

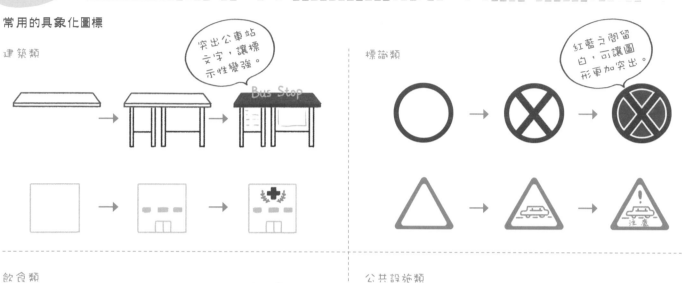

常用的抽象概念圖標

時間

好評點

用簡單清晰的圖標標記這張地圖，可能是圖書館、公車站，也可能是餐飲店或咖啡廳，
將你能想到的可以標記在地圖中的東西畫出來，完善這張城市地圖吧！

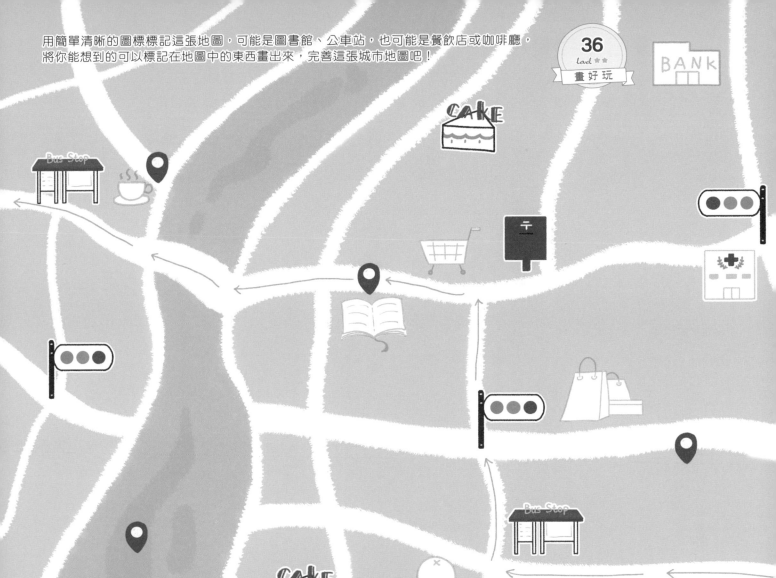

♥ TIPS ♥
如果兩個地點並排，可緊挨著繪製，但不用畫出
前後關係，只利用正視角度的平面圖形即可。

37 畫日本就是櫻色的和風世界

和風小物多採用較為傳統的紅藍兩色，繪製時直接採用色塊拼接，增加圖標感。

常見的和風裝飾元素

也可以將花朵全部上色，用高光筆勾出花蕊。

繪製更加複雜的中國結時，要耐心分析線條穿插關係。

日本經典打卡地

建築類

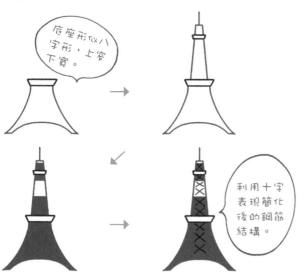

底座形似八字形，上窄下寬。

利用十字表現簡化後的鋼筋結構。

自然風景類

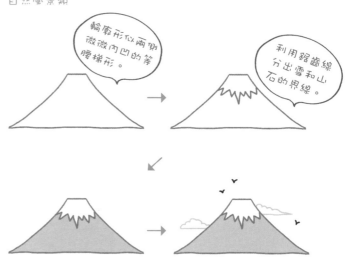

輪廓形似兩側微微內凹的等腰梯形。

利用鋸齒線分出雪和山石的界線。

描繪小練習

烏居

鯉魚旗

祈福達摩

三角飯糰

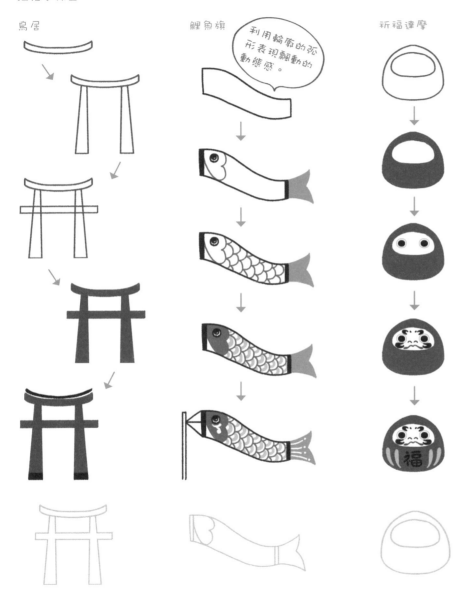

利用輪廓的弧形表現飄動的動態感。

♥ 多樣和風 ♥

在明信片上畫出你去過的或是你想要去的日本景點。

♥ TIPS ♥

可以是建築，也可以是美食。同時還能搭配
一些文字作為"打卡"標記！

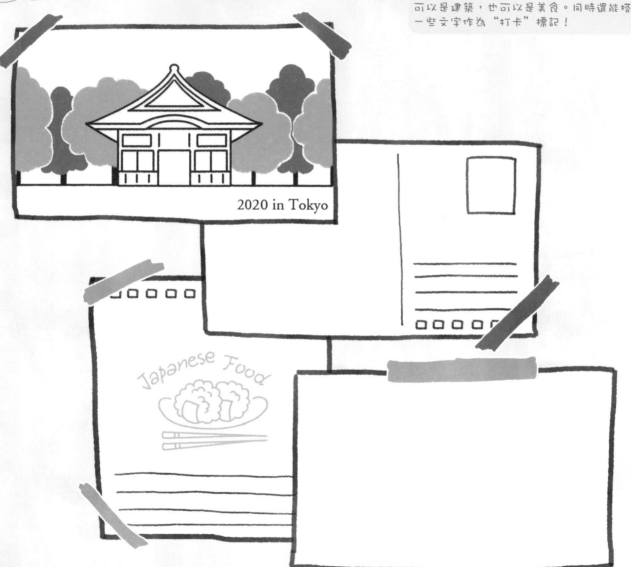

2020 in Tokyo

Japanese Food

英倫風就是紅藍黑的組合

英倫風的配色整體飽和度都偏高，因此需重點注意用色的面積比例，讓畫面更加和諧。

英倫風配色的要點

英倫風傳統配色多用飽和度較高的紅、藍、黑或深棕色，來源於英國國旗的配色。

英倫風常見元素

煙斗

煙斗還有更加精緻的造型變化和配色，可多觀察。

下午茶

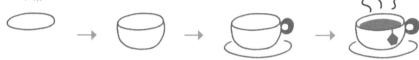

英倫風經典打卡地

大笨鐘

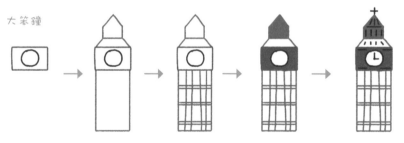

繪製建築類時，雖然手繪線條會抖動，但中軸線盡量不傾斜，視覺效果更穩。

倫敦橋

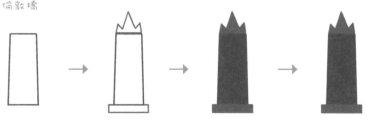

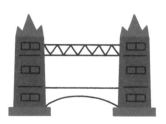

雙層巴士

在後輪處添加噴氣小圖標，表現巴士的動態感。

皇冠

公用電話亭

摩天輪

底座形似三角形，更加平穩。

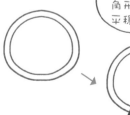

♥ 玩轉英倫風 ♥

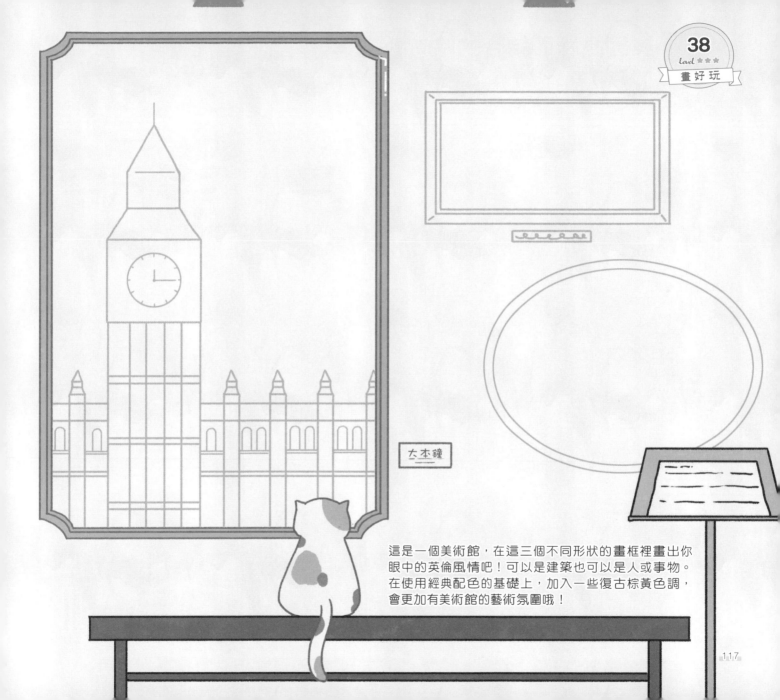

大本鐘

這是一個美術館，在這三個不同形狀的畫框裡畫出你眼中的英倫風情吧！可以是建築也可以是人或事物。在使用經典配色的基礎上，加入一些復古棕黃色調，會更加有美術館的藝術氛圍哦！

39 美國是線面結合的時尚感

線面結合是一種常用的上色形式，能快速表現一種可愛的設計感，同時能讓畫面有透氣的效果。

線面結合的繪製優點

用小點點代表麵包上的芝麻

用全色塊組合出來的漢堡，死板不透氣。

將葉片簡化為弧線線條，能準確表現菜葉的捲曲和輕薄。同時在疊加色塊時，色塊之間保留一些間隙，能讓整體更加透氣輕鬆，並具有一定的裝飾設計效果。

美國經典打卡地

曼哈頓大廈

中心街

建築組合要有高低胖瘦的變化。

描繪小練習

美國帽　　　　　　　　印第安帽　　　　　　　熱狗餐車　　　　　　橄欖球

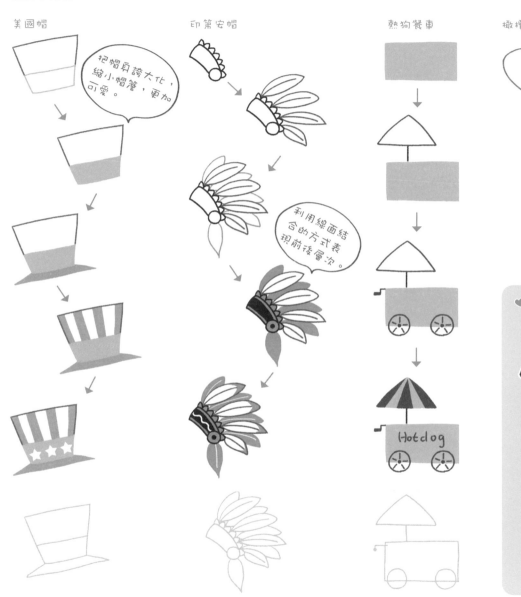

把帽身誇大化，繪小帽簷，更加可愛。

利用線面結合的方式表現前後層次。

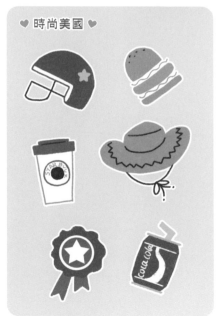

利用線面結合的方式完成這張美國的宣傳海報吧！

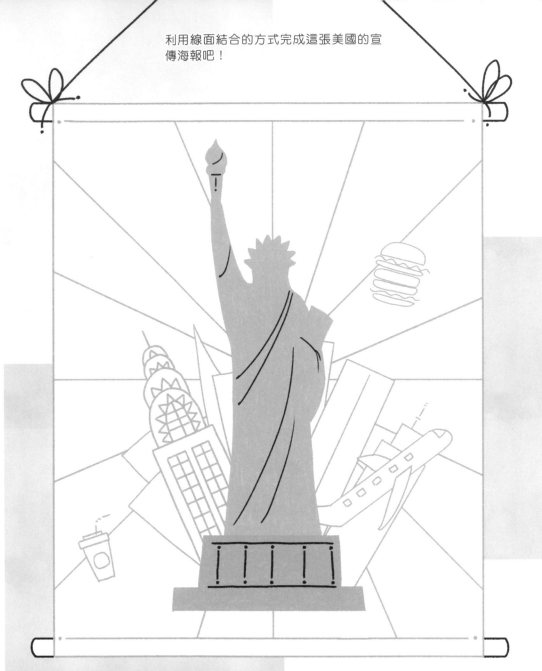

40 東南亞要畫出熱帶風情

東南亞的建築或各類小物均和當地的炎熱氣候有關，色調像夏天一樣熱情飽滿。抓住特徵，畫起來就很快啦！

東南亞國家的標誌性元素

突突車

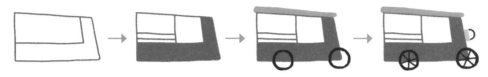

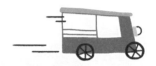

在車後繪製長短不一的橫向短直線，能表現飛速的感覺。

菠蘿

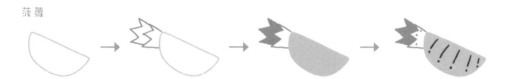

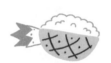

如果在菠蘿上添加連續弧線和表面花紋，就是菠蘿飯啦！

東南亞小屋有明顯的特點

有斜頂

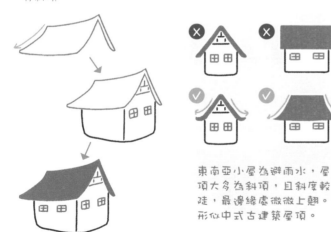

東南亞小屋為避雨水，屋頂大多為斜頂，且斜度較陡，最邊緣處微微上翹。形似中式古建築屋頂。

帶遮陽棚的市場

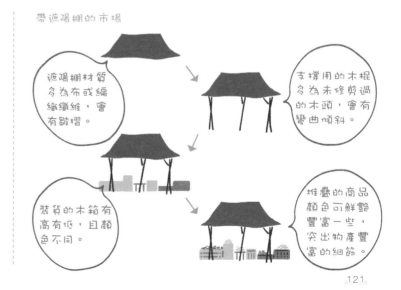

遮陽棚材質多為布或編織纖維，會有皺摺。

支撐用的木棍多為未修剪過的木頭，會有彎曲傾斜。

裝貨的木箱有高有低，且顏色不同。

堆疊的商品顏色可鮮艷豐富一些，突出物產豐富的細節。

設計一排有東南亞風情的房子吧!那裡的市集非常有名,可以參考一下哦!

♥ TIPS ♥
還可以在房子前加上交通工具,把空白處變成街道哦!

Chapter 5

做自己生活的主角

人物是簡筆畫中較難繪製的部分，但人物角色可以在手帳中發揮重要的對話作用，讓畫面更加生動。

人物的結構是重要基礎

繪製人物結構是畫好可愛角色的第一步，正確的結構才能讓畫面更加和諧，角色的特點更加突出。

身高是透過"頭"的數量表現的

什麼是頭身比？

可以把頭部看作一個圓形，而身高可看作由多個和頭等大的圓形堆疊，圓形越多，身高越高。

0.5頭身很重要

人物身高並不是固定的，因此為了表現好"高一點"或"矮半個頭"等概念，0.5頭身的作用就很重要了。

改變頭身比人物更可愛

3頭身以下最可愛

3頭身以下的角色因四肢和身體較為短小，頭部在視覺上得到放大，角色輪廓圓潤，所以可愛值大增。

寶寶比例最小巧

嬰兒的比例在1.5~2頭身左右，四肢極為短小圓潤，頭部比重大。

肢體的比例很重要

軀幹比例

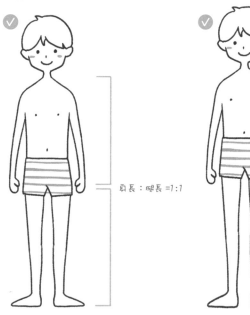

身長：腿長 =1:1

一般情況下人物身長與腿長
基本相等。

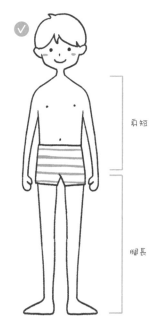

身短

腿長

為了視覺上更加好看，可適
當增加腿長。

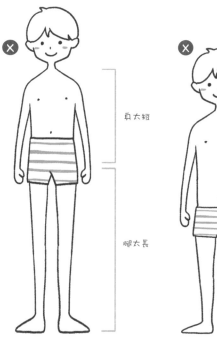

身太短

腿太長

腿部不可太長，在視覺上會
重心上移，給人不穩定的感
覺。

身太長

腿太短

當腿比身體短，會感覺人物
比較笨拙吃力，不好看。

四肢比例

一般情況下，人物
的臂長比腿長短一
些，因此在繪製時
可相互作為參照，
調整出好看的身體
比例。

四肢和軀幹的比例對應點

齊平

手指分叉與大腿根部幾
乎在同一高度上，或略
微超過一些，因此在不
確定手臂長度時，可參
考大腿根部位置進行調
整。

125

根據文字提示，在比例線上練習繪製相應的人體結構比例吧！人體結構是繪製人物角色的重要基礎，一定要多加練習，或許有些枯燥，但堅持完成後，大大的滿足感會在前方等待你哦！

5.5 頭身男孩

5 頭身女孩

♥ TIPS ♥
本頁互動重點在於熟悉身體的比例結構，如果想要添加衣物，不用太過複雜哦！

3.5 頭身男孩

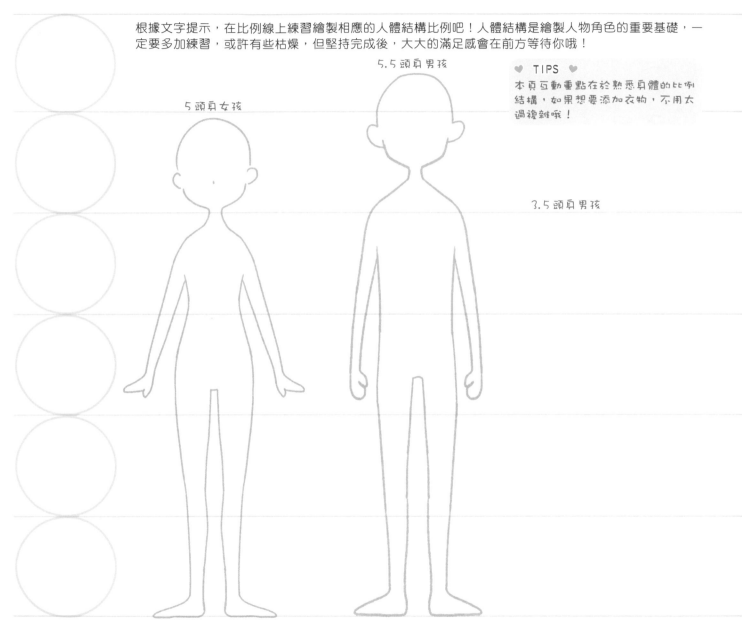

5.5頭身女孩

4.5頭身女孩

3頭身男孩

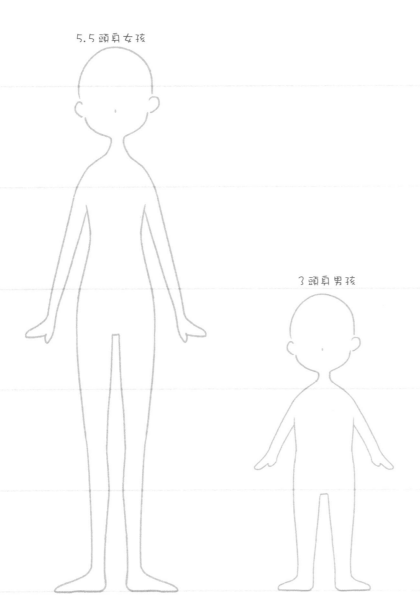

42 女孩造型大變身

女孩的髮型或服裝造型變化較為豐富，因此首先需要學習變化的基礎，此後在基礎上加以改變，就能輕鬆畫出風格多樣的可愛女孩了。

女孩的身材特徵

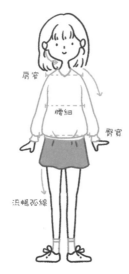

肩窄
腰細
臀寬
流暢弧線

女性軀幹輪廓形似沙漏，腰部纖細，肩部寬於腰而窄於臀部。輪廓相對柔和，多採用流暢的弧線呈現柔軟感。

女孩頭部繪製技巧

五官比例

畫簡筆畫五官時，眼、口、鼻的位置太過分散或太過集中都不好看。鼻子要居於臉部中心，眼睛和嘴巴到鼻子的距離相似，耳朵的長度和眼睛到嘴巴的寬度一致。

頭部繪製順序

畫頭部，一定先從臉部開始繪製，便於之後確定人物比例或角度朝向。接著添加耳朵和頭髮，這兩個部分都能輔助定位五官的正確位置。最後添加五官，為頭髮上色。

女孩常見的臉部輪廓

常見的臉型比較適合用在青少年的女孩。

圓臉是在基礎臉型上橫向加寬，整體頭部偏向正圓。

長臉則是縱向拉伸，髮際線會變高，頭部區域偏四邊形的橢圓。

可以配合臉型將鼻子改成圓鼻，適合表現年齡較小的可愛小孩。

而長鼻子與長臉多用於表現中年的女性。

頭髮有厚度

頭髮有一定的厚度，繪製時髮頂要高出頭頂。

瀏海的多種類型

齊瀏海　　　　中分瀏海　　　　偏分瀏海　　　　無瀏海

豐富的髮型變化

短髮　　　　　　直髮　　　　　捲髮　　　　　束髮

長度與耳朵最下方齊平

中長髮

長度在肩膀和脖子之間

長髮

長度在肩膀以下

 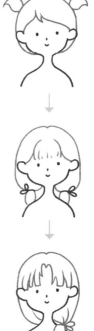

還可以連續繪製圓圈線，畫出蓬鬆的爆炸頭。

繪製麻花辮向上翹起的狀態，能添加活潑感，讓女孩更加生動可愛。

盤髮可直接用圓圈線表現，適當留白呈現透氣感，

129

根據下方的線條，依據人物的背景顏色、動作、髮型，選擇適合她的顏色，設計出服裝細節吧！

清爽休閒風

少女運動風

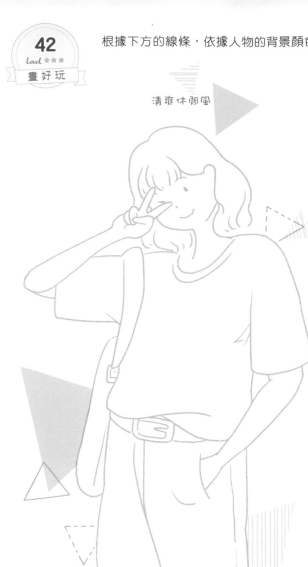

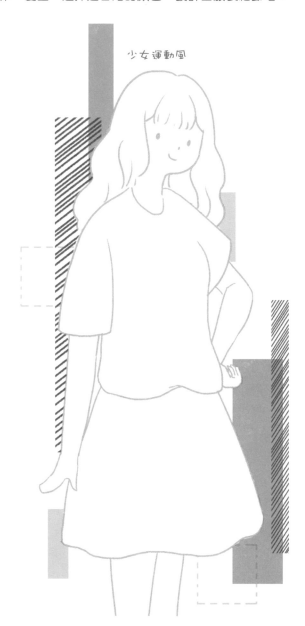

職場麗人風

森系學霸風

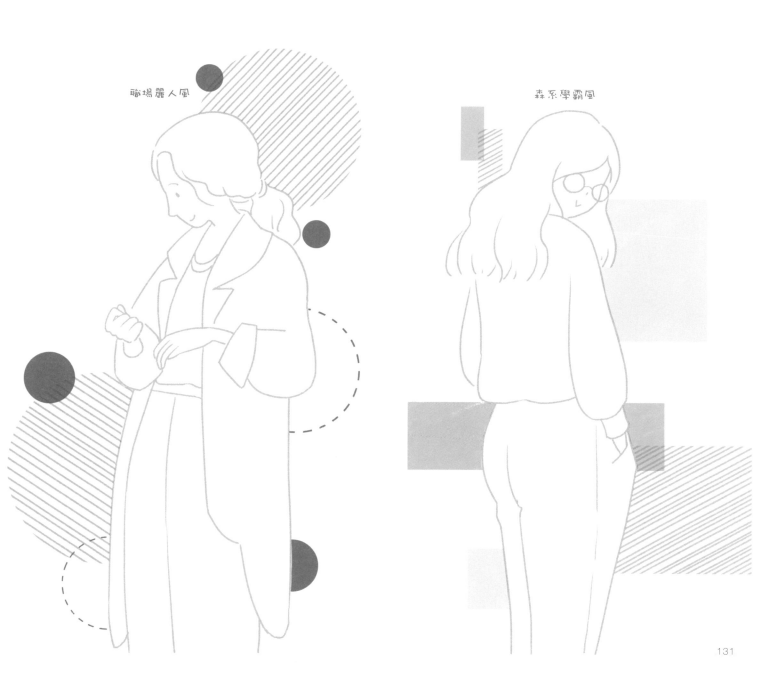

男孩造型大變身

男性與女性在身體比例或輪廓造型上大有不同，找出並掌握這些不同，就能更加準確地表現人物。

男孩的身材特徵

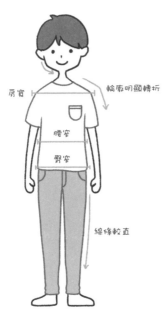

肩寬

輪廓明顯轉折

腰窄

臀窄

線條較直

男性身體偏向於倒等腰梯形。肩寬於腰部和臀部，而臀部與腰部寬度相似。身體關節處轉折明顯，且因男性的脂肪少，線條更偏於直線。

常見的男孩臉部輪廓

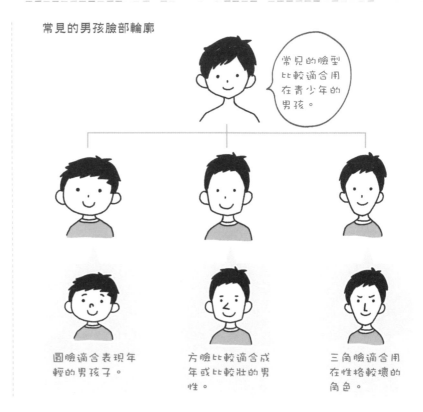

常見的臉型比較適合用在青少年的男孩。

圓臉適合表現年輕的男孩子。

方臉比較適合成年或比較壯的男性。

三角臉適合用在性格較壞的角色。

男孩頭部繪製技巧

面部輪廓比例

如果把臉部三等分，簡筆畫的臉部轉折點在下三分之一處。

頭部繪製順序

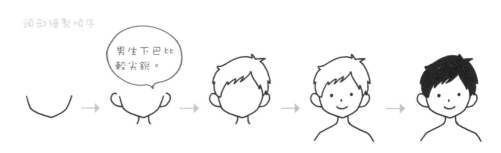

男生下巴比較尖銳。

多樣的鬍子

小鬍子

主要長在鼻子與嘴部之間的位置。

絡腮鬍

主要沿著下巴輪廓生長，甚至銜接鬢角。

描繪小練習

棒球帽男孩

 → → → →

針織帽男孩

 → → → → →

金髮雀斑男孩

 → → → →

43 level ★★★
畫好玩

在下面的方框中給自己的偶像設計頭像吧！可以參照你最喜歡的一張照片，抓住他的髮型或外表特徵，然後標上他的風格。

鹽系偶像

帥氣偶像

音樂系偶像

＿＿偶像

HANDSOME

時尚偶像雜誌封面

♥ TIPS ♥
繪製前可以多看看偶像的時尚照片，抓住
其中的配色要點，畫起來更加輕鬆哦！

表情是情緒的直觀表現

在還不會畫複雜的動作時，表情是表達畫面情緒最重要的方式，因此需要學習表情的最佳繪製方式。

表情是透過五官 "位置" 來表現的

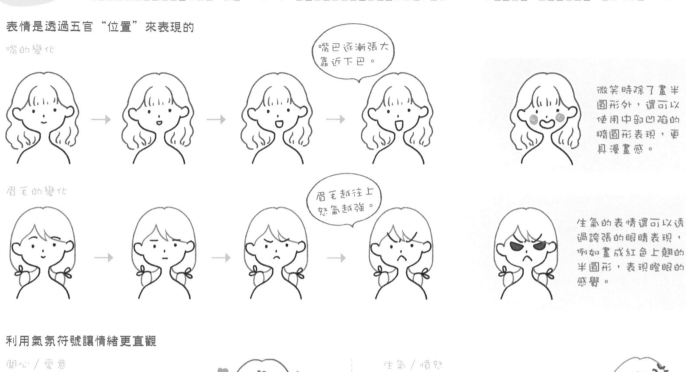

嘴的變化

嘴巴逐漸張大靠近下巴。

微笑時除了畫半圓形外，還可以使用中部凹陷的橢圓形表現，更具漫畫感。

眉毛的變化

眉毛越往上怒氣越強。

生氣的表情還可以透過誇張的眼睛表現，例如畫成紅色上翹的半圓形，表現瞪眼的感覺。

利用氣氛符號讓情緒更直觀

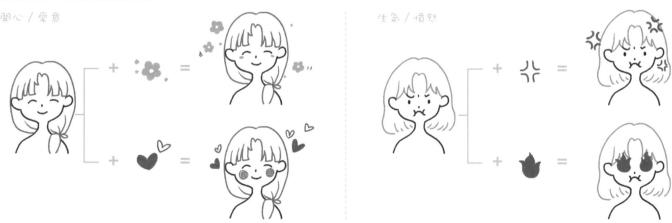

開心 / 愛意

生氣 / 憤怒

描繪小練習

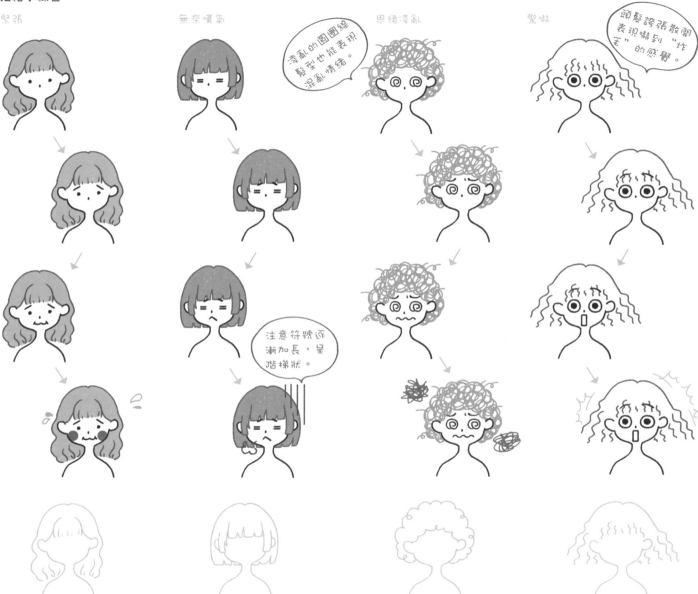

根據文字提示畫出對應的表情吧！或者在下方的描繪頭像上添加你此刻的情緒，再配上文字，讓這裡成為你的情緒記錄本吧！

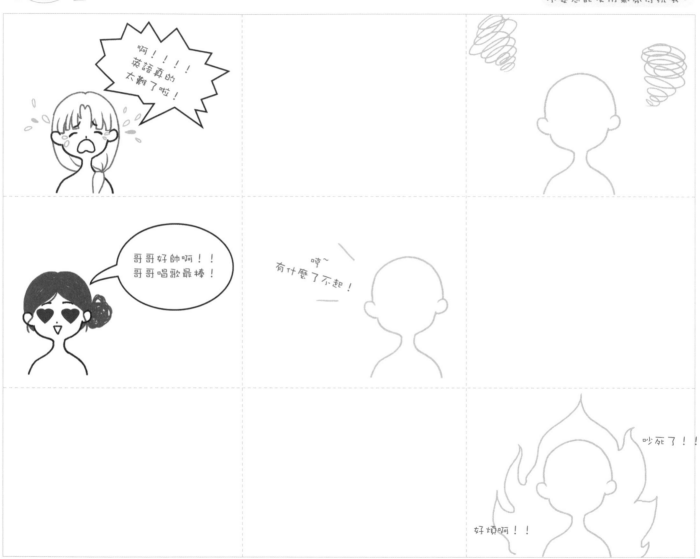

透過方向和關節變化來表現人物動態

人物動態是最難的一部分,因此需要歸納動作的基本規律,再舉一反三,就變輕鬆了。

人物的方向變化是動作的基礎

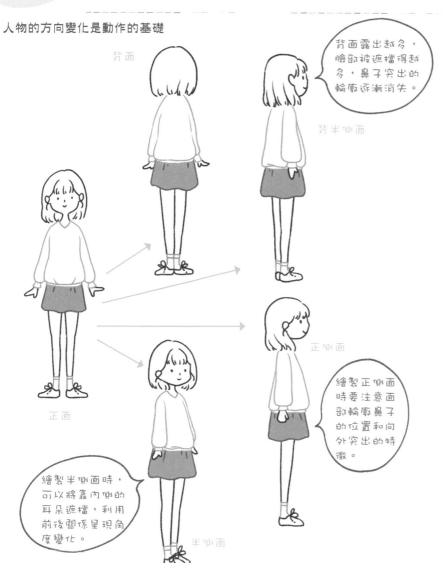

背面

> 背面露出越多,臉部被遮擋得越多,鼻子突出的輪廓逐漸消失。

背半側面

正側面

> 繪製正側面時要注意面部輪廓鼻子的位置和向外突出的特徵。

正面

> 繪製半側面時,可以將靠內側的耳朵遮擋,利用前後關係呈現角度變化。

半側面

要注意手的變化

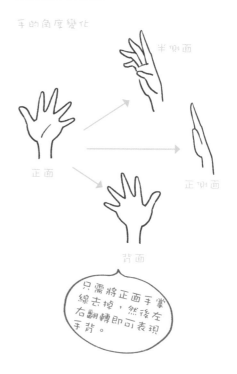

手的角度變化

半側面

正面

正側面

背面

> 只需將正面手掌線去掉,然後左右翻轉即可表現手背。

常見的手部動作

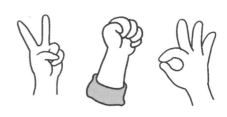

動作也是角度的變化

四肢的角度

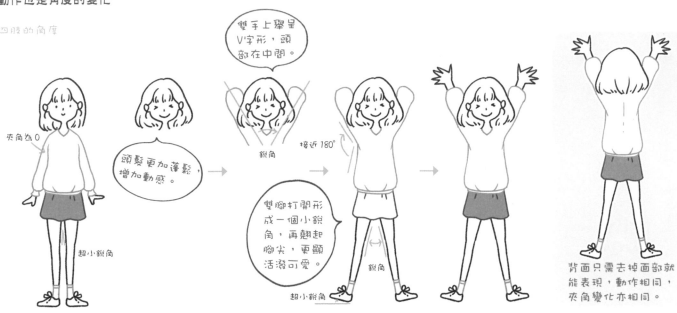

夾角為0

超小銳角

雙手上舉呈V字形，頭部在中間。

頭髮更加蓬鬆，增加動感。

銳角

接近180°

雙腳打開形成一個小銳角，再翹起腳尖，更顯活潑可愛。

超小銳角

銳角

背面只需去掉面部就能表現，動作相同，夾角變化亦相同。

關節的角度

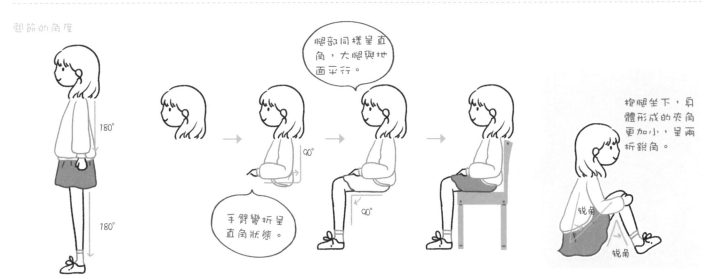

180°

180°

腿部同樣呈直角，大腿與地面平行。

手臂彎折呈直角狀態。

90°

90°

抱腿坐下，身體形成的夾角更加小，呈兩折銳角。

銳角

銳角

描繪小練習

大步走

奔跑

躺

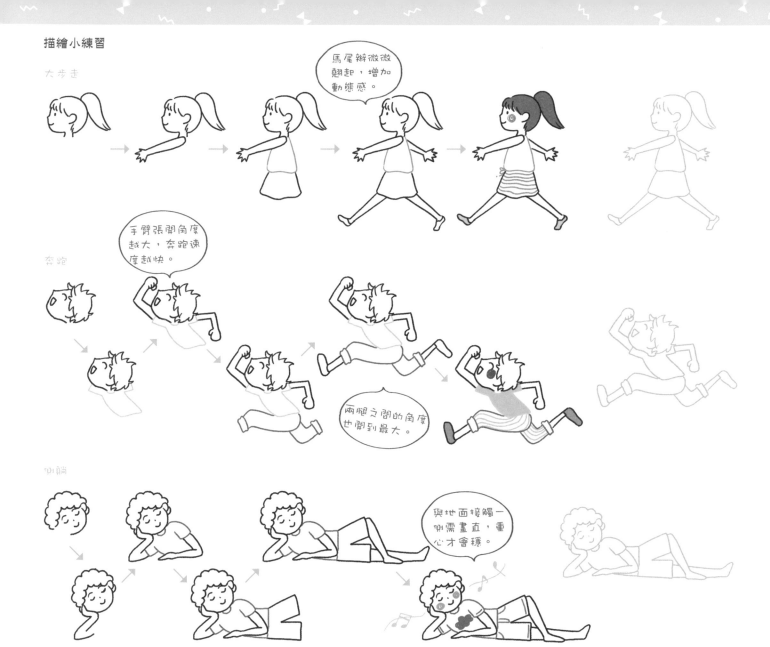

在下面的小格子中設計可愛的人物動作吧！可以靠著、坐著或趴著。當然還可以躲在格子裡面哦！

人物年齡是 "位置" 的變化

隨著年齡增長,肌肉、皮膚和骨骼自然變化,人物的五官、肢體會位移。只有掌握這些細節,就能將年齡感表現得更好。

年齡是五官和造型的重新組合

女性老年化

年輕女性臉部輪廓圓潤柔和,脖子纖長明顯。

臉部輪廓圓潤,下巴突出,呈現鬆弛感。

面部皺紋用短線表現即可。

男性老年化

年輕男性臉部輪廓堅毅,轉角較為明顯。

兩鬢用短線表示髮量減少,髮際線變明顯。

幼兒化

兒童的頭部整體趨於正圓。

幼兒的頭部更寬、扁一點。

四肢短小,肚子圓潤飽滿。

手部直接簡化為一個圓形即可。

年齡是身高的變化

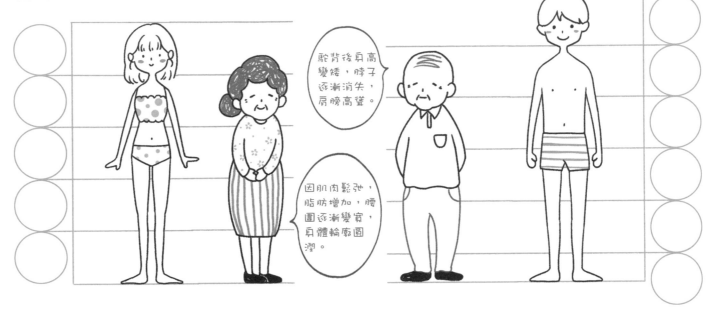

描繪小練習

溫柔的老奶奶

八字鬍爺爺

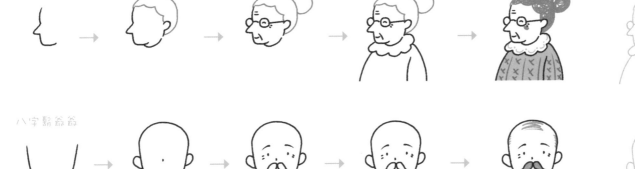

畫一張與家人的全家福吧！不僅僅是父母或祖父母，也包括兄弟姐妹，關係親密的親戚都可以畫上去哦！

♥ TIPS ♥
注意年齡感的表現，五官、髮型都需要仔細設計。

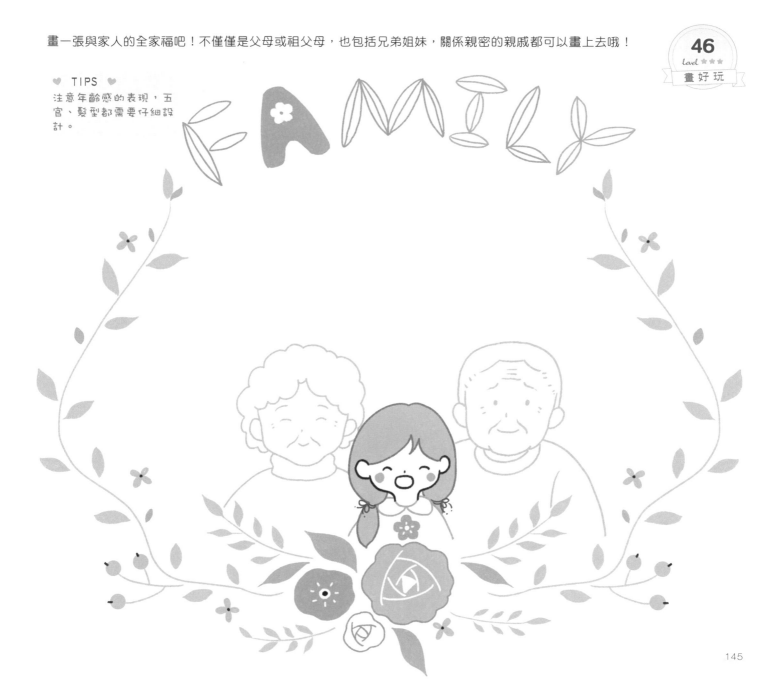

透過造型和配色表現人物角色

當角色臉部沒有特徵時，服裝造型和配色就成為了突出角色的重要表現部分，繪製前可先仔細觀察。

透過服裝表現人物身份

職業服裝

童話角色

小紅帽的特徵在於紅色的帽子和蓬蓬裙，要重點突出。

輝夜姬則要穿著典型的日本公主和服。

民族代表

給角色配上動作也能表現民族的風格。

學生

當某一部分顏色特徵比重較大時，可大膽放棄其他顏色，讓這個顏色特徵更加突出。

描繪小練習

皇家士兵

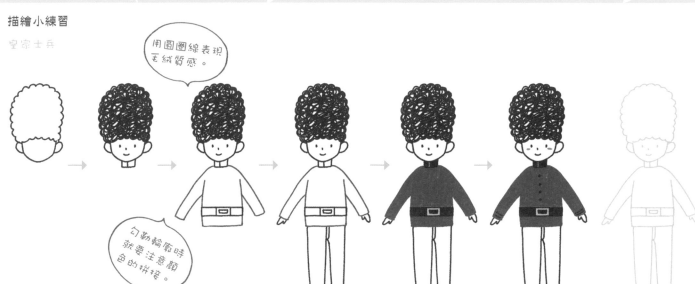

用圈圈線表現毛絨質感。

勾勒輪廓時就要注意顏色的拼接。

彼得潘

詩人

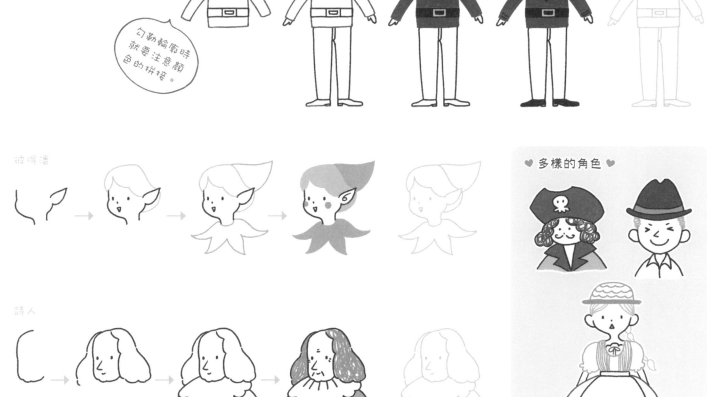

♥ 多樣的角色 ♥

一起來畫桃太郎和他的三個小夥伴吧！下筆前可以先仔細思考一下桃太郎的配色，然後用你最愛的上色工具來繪製。

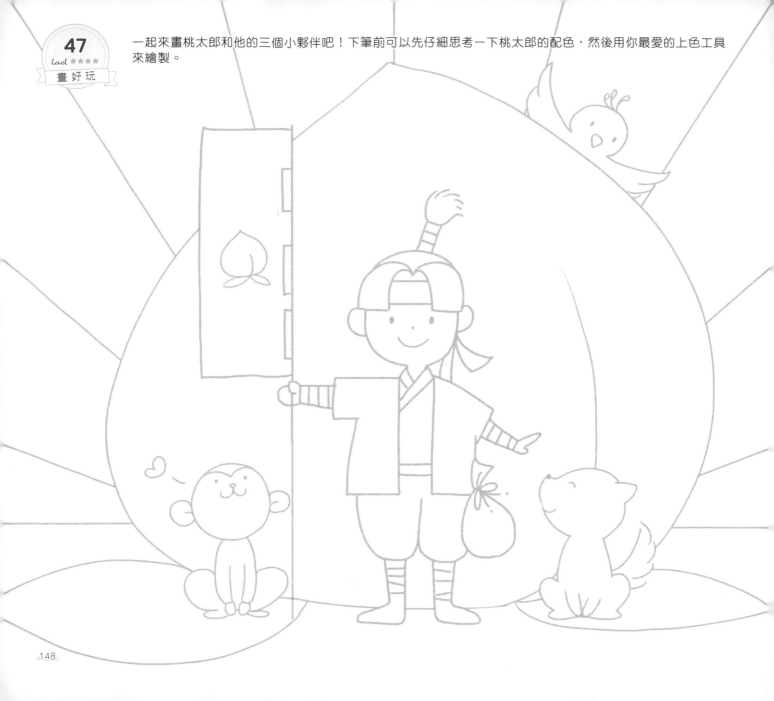

Chapter 6
收藏手邊的靈感碎片

人們常說要有發現美的眼睛，看似平常的生活中，其實處處都藏著美好的靈感碎片，利用手繪的方式儲存靈感吧！

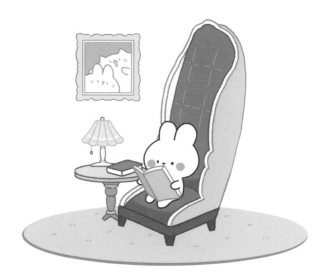

用紙膠帶豐富層次

透過拼接、疊堆或改造紙膠帶，能得到好看的拼貼畫效果，豐富畫面的層次感，更加生動有趣。

紙膠帶的類型

基礎圖形款

具象圖形款

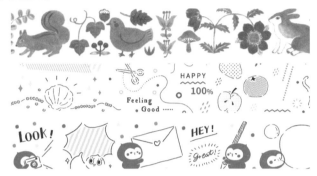

紙膠帶的優點

修改方便

可反覆撕扯粘貼，不傷紙面。

書寫便利

書寫後，需等待一會兒才會乾透。

圖案風格較多

能讓畫面變得豐富有趣。

可輕鬆裁斷

啪啦!

無需剪刀，用手就可輕鬆撕開。

有一定的透明度

疊加後會產生新的顏色。

寬度選擇豐富

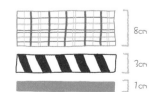

較寬的膠帶也可透過修剪變窄。

8cm

3cm

1cm

紙膠帶的使用方式

直接在表面添加插畫

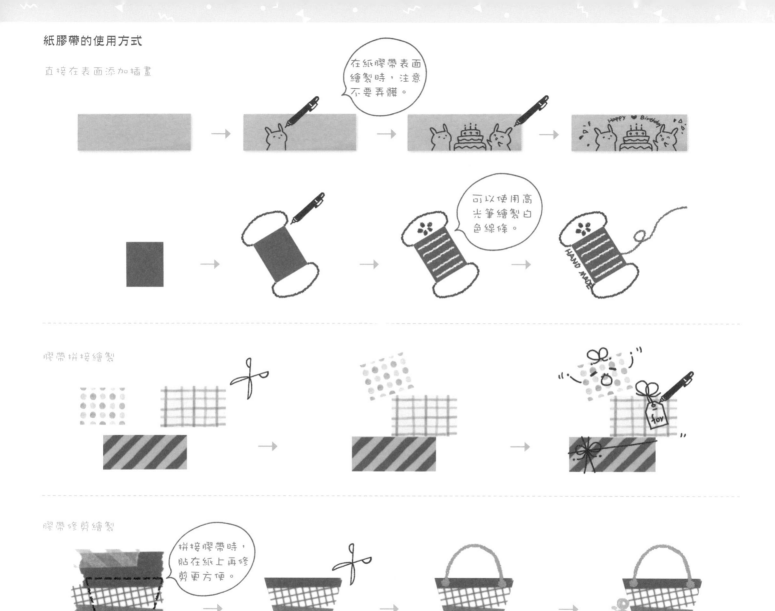

膠帶拼接繪製

膠帶修剪繪製

48
level ★★★★★

畫好玩

用膠帶與插畫結合的方式拼貼出生日派對現場吧!

♥ TIPS ♥
可以先為派對設計一個漂亮的大
蛋糕,再逐漸增加周圍的裝飾。
不要被膠帶固有的圖案限制了想
像哦!

把植物做成乾燥花收納成冊

透過製作乾燥花，不僅可以把美麗的花卉保存起來，還能作為畫面中的疊加裝飾。

壓製乾燥花的製作方法

工具準備

植物：購買或隨手撿來的植物或花卉。

剪刀：用來修剪植物，讓造型更加美觀。

紙：紙巾或厚卡紙均可，用於吸收植物水分，使其快速變乾。

疊加的物體越重，植物乾得越快越平整。

書籍：需要準備3本以上厚重的書籍，用於增加壓力。

製作步驟

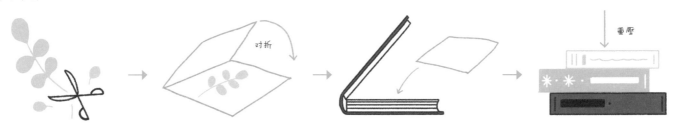

对折

重壓

風乾乾燥花的製作方法

一定

風乾過程中，還可以使用定型噴霧，讓花卉形態，保持得更加完整立體。

將你撿到的植物做成乾燥花貼在右頁左側的畫框裡，仔細觀察，然後在相鄰的畫框裡畫出你眼中它的樣子，還可以在旁邊加上它的自我介紹！

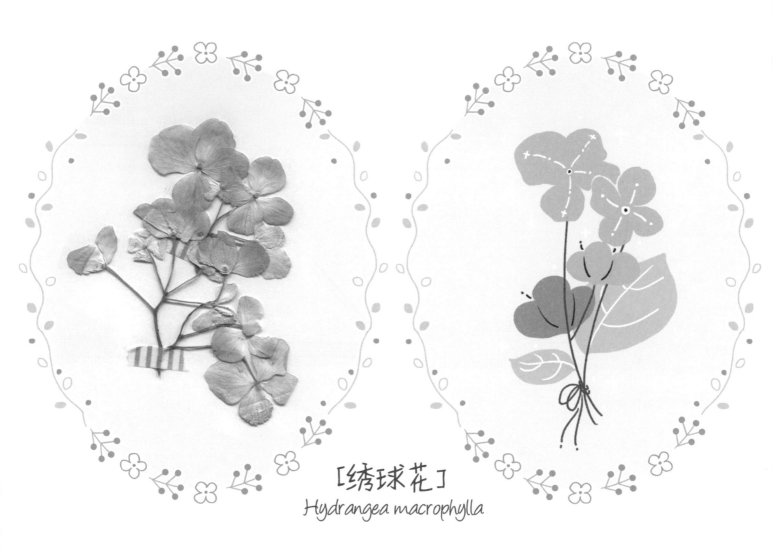

[绣球花]
Hydrangea macrophylla

50 在照片上添加簡筆畫

透過簡單的手繪塗鴉，讓普通的照片變得生動有趣，瞬間成為記錄生活的時尚達人！

無主體物的照片玩法

雲朵小漫畫

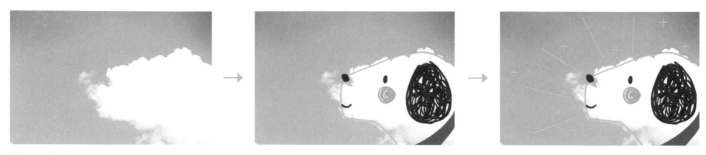

雲或天空這類空曠，且沒有具象物體的照片，可以將它們的顏色當作角色的底色，透過簡單的輪廓勾勒，就能達到想要的效果。例如這裡的白色雲朵就成為了狗狗的毛色。

藏在花中的花精靈

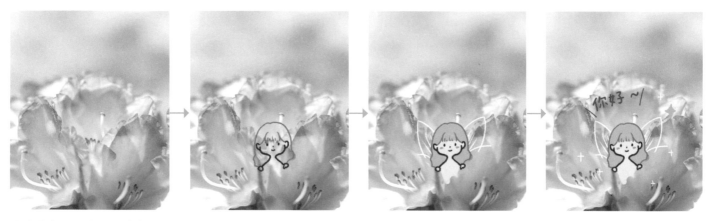

這類局部大特寫的空曠畫面，則可以把畫面中已有的物體當作場景，在其中添加角色形成小故事，例如上圖中就利用了花朵的前後關係，藏起了一位可愛的小精靈。

有主體物的照片玩法

擬人大作戰

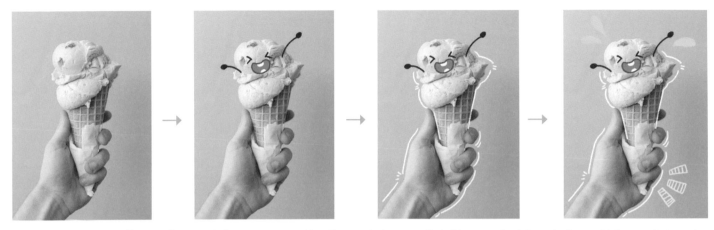

當用冰淇淋、甜點等 "非活物" 做主體時，就可以結合前面學到的表情技巧，為主體添加生動有趣的表情，賦予它們生命力，同時添加一些裝飾氣氛的圖案，讓普通的畫面變得活潑可愛！

柯基王子駕到

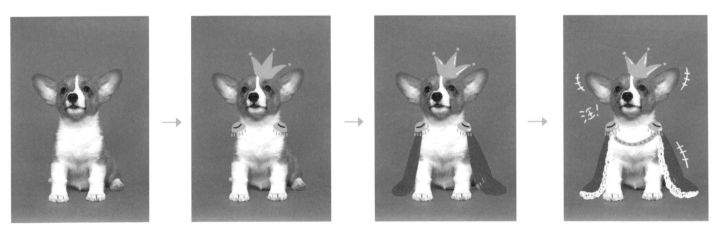

當畫面中已經有了生動的主體之後，就可以圍繞這個主體添加一些可愛的裝飾物！衣服、飾品，各種可愛的道具都可以，讓畫面產生一個角色故事。

先在左側頁面上，根據描繪的線條和場景，補充繪製一個有趣的照片塗鴉畫吧！然後再在右側空白頁面上，黏貼上自己的照片，並設計添加塗鴉。建議使用丙烯筆一類有覆蓋性的畫筆。

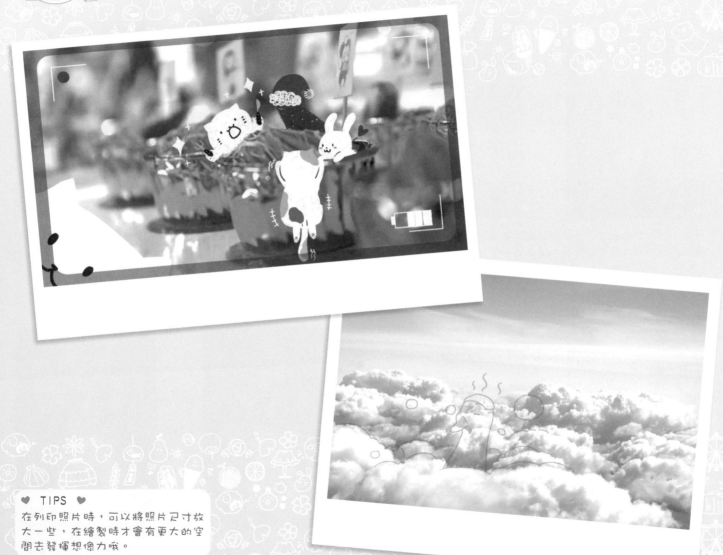

♥ TIPS ♥

在列印照片時，可以將照片尺寸放大一些，在繪製時才會有更大的空間去發揮想像力哦。

塗鴉時間：

重要角色：

拍攝地點：

塗鴉時間：

重要角色：

拍攝地點：

手寫字也可以玩出花樣

好看的花體手寫字，是重要的畫面裝飾之一，既可以突出畫面的主體，又能發揮定位畫面風格的作用。

襯線體的玩法

襯線添加方法

在上下開口的字母上，添加平行於地面或天空的橫向襯線。

如遇見封閉無開口的字母時，可統一在左側轉折處添加橫向襯線。

當字母向左右兩側開口的時候，則在開口末端添加縱向襯線。有幾個開口就有幾條襯線。

0 和 Q 雖封閉，但無明顯轉折，所以不加襯線。

襯線體的變形

圓形

三角形

將字母上下錯落擺放，讓畫面有躍動感。

雙線

在文字旁添加和文字意義相關的裝飾圖案，讓主體更加突出。

常用的花體字技巧

加粗筆畫

WEDDING
↓
WEDDING
↓
WEDDING

SALE

加粗塗色時，可採用對比較大的顏色，營造一種時尚感。

加陰影

LOVE
↓
LOVE
↓
LOVE

Wish

用平行排列的短橫線組成陰影，能給文字增添一種速度感。

變空心

先用鉛筆畫好草稿，確保正確性。

CLOUD
↓
CLOUD
↓
CLOUD

{BOOM}

誇張字體大小的比例，營造爆發或收緊的視覺動態效果。

縫線體

Clothes → Clothes ← Clothes → Clothes

T-shirt

將縫線填入較粗的實心字體中，表現一種縫紉質感，與字體意義相符合。

一起在左頁描繪練習具有極強裝飾性的斜體英文字，然後在右頁上根據描繪提示和學到的花體字技巧，進行補充設計。

Aa　　*Bb*　　*Cc*　　*Dd*　　*Ee*

Ff　　*Gg*　　*Hh*　　*Ii*　　*Jj*

Kk　　*Ll*　　*Mm*　　*Nn*　　*Oo*

Pp　　*Qq*　　*Rr*　　*Ss*　　*Tt*

Uu　　*Vv*　　*Ww*　　*Xx*　　*Yy*

Zz　　*Merry Christmas*

Monday

LIVE
MORE
WORRY
LESS

KEEP
EXCELLENT

Fight

keep
your head
up

A better me
is coming

Good
Luck

Don't forget
to be awesome

♥ TIPS ♥

注意觀察，上面的描繪中還設計了一些氣氛符號，利用氣氛符號讓文字的情緒表達更加直觀，大家可以自由發揮想像力哦！

在數字上畫點小心思

除了英文字母外,數字也是常用的文字裝飾或主體物,善用一些小巧思就能讓數字變得時尚又可愛。

有趣的數字玩法

模擬數字印章

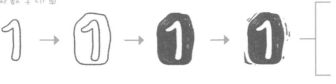

還可以先畫色塊,再用高光筆繪製出數字。

將數字和印章的顏色對換時,就能表現出文字突出的印章效果,輪廓用點線結合的方式表現蓋印不清晰的質感。

雙線體

4 → 4 → 4 → 4

5 → 5

還可以用對比較大的兩種顏色混合,故意將穿透部分保留,形成裝飾感。

9 → 9

數字變圓也可以使用哦!還可以把分隔的空間跳格上色。

數字形態的變形

在數字圖形基礎上添加裝飾圖案

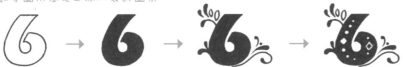

內部還能添加更具象的圖案。

用具象圖形表現數字

 → → →

利用物體本來的形態,加以組合也能表現數字。

描繪小練習

蒲公英數字　　　　　　　小動物立體數字　　　　　　間隙數字

留白間隙寬度盡量相同。

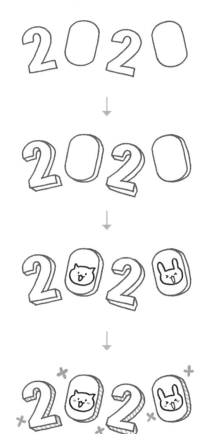

仔細觀察下方描繪數字，它們都有不同的字體，大家可以發揮自己的想像力，設計出最合適的花體造型！

♥ TIPS ♥
注意不要被數字本來的形態禁錮了想像，大膽地打破它們的常規吧！